普通高等教育动画类专业"十三五"规划教材

动画原画设计

Design of Keyframe in Animation

尹学文　编著

清华大学出版社
北　京

内容简介

本书汇集了作者对当前院校动画专业基础教学中关于动画原画创作方面的总结与探索。动画原画课程是各艺术院校动画专业的必修课程,虽然一般设立为基础课程,但课程本身涵盖的内容非常宽泛,其中涉及力学、解剖学、美学、表演学等,是一门内容繁杂、能贯穿整个动画的学科。动画原画创作方面的知识为角色、背景乃至整个银幕画面所最终呈现的效果提供了有力支撑,使其变得生动、鲜活。

本书分为6章内容,其中包括原画设计必备知识,常见力学原理表现,人物动作原画设计方法,动物动作原画设计方法,自然现象表达与应用和综合应用范例。大量的范图可以让读者结合晦涩的原理知识更加直观地进行分析与学习,有效地提高了学习效率。书中主要强调各种动作中融合哪类运动原理,在分析归纳的过程中,让读者逐渐养成分析各种动作的能力,培养出一套分析方法,以提高动作原画创作的技巧。

本书不仅适用于全国高等院校动画、游戏设计等相关专业的教师和学生,还适用于从事动漫游戏制作、影视制作以及要参加专业入学考试的人员。

本书封面贴有清华大学出版社防伪标签,无标签者不得销售。
版权所有,侵权必究。举报:010-62782989,beiqinquan@tup.tsinghua.edu.cn。

图书在版编目(CIP)数据

动画原画设计 / 尹学文 编著. —北京:清华大学出版社,2020.4(2025.7重印)
普通高等教育动画类专业"十三五"规划教材
ISBN 978-7-302-55174-4

Ⅰ.①动… Ⅱ.①尹… Ⅲ.①动画—绘画技法—高等学校—教材 Ⅳ.①J218.7

中国版本图书馆CIP数据核字(2020)第049568号

责任编辑:李 磊 焦昭君
封面设计:王 晨
版式设计:孔祥峰
责任校对:牛艳敏
责任印制:曹婉颖

出版发行:清华大学出版社
网　址:https://www.tup.com.cn,https://www.wqxuetang.com
地　址:北京清华大学学研大厦A座　　　　邮　编:100084
社 总 机:010-83470000　　　　　　　　　邮　购:010-62786544
投稿与读者服务:010-62776969,c-service@tup.tsinghua.edu.cn
质 量 反 馈:010-62772015,zhiliang@tup.tsinghua.edu.cn

印 装 者:涿州市毂润文化传播有限公司
经　销:全国新华书店
开　本:185mm×250mm　　　印　张:10.25　　　字　数:230千字
　　　　(附小册子1本)
版　次:2020年7月第1版　　　印　次:2025年7月第8次印刷
定　价:59.80元

产品编号:081577-01

普通高等教育动画类专业"十三五"规划教材
编委会

主 编
余春娜
天津美术学院动画艺术系
主任、副教授

副主编
赵小强
孔 中
高 思

编 委(排名不分先后)
张茫茫
杨 诺
陈 薇
白 洁
赵更生
刘晓宇
潘 登
王 宁
张乐鉴
张 轶
尹学文
索 璐

专家委员

鲁晓波	清华大学美术学院	院长
王亦飞	鲁迅美术学院影视动画学院	院长
周宗凯	四川美术学院影视动画学院	副院长
史 纲	西安美术学院影视动画学院	院长
韩 晖	中国美术学院动画艺术系	系主任
余春娜	天津美术学院动画艺术系	系主任
郭 宇	四川美术学院动画艺术系	系主任
邓 强	西安美术学院动画艺术系	系主任
陈赞蔚	广州美术学院动画艺术系	系主任
薛 峰	南京艺术学院动画艺术系	系主任
张茫茫	清华大学美术学院	教授
于 瑾	中国美术学院动画艺术系	教授
薛云祥	中央美术学院动画艺术系	教授
杨 博	西安美术学院动画艺术系	教授
段天然	中国人民大学艺术学院动画艺术系	教授
叶佑天	湖北美术学院动画艺术系	教授
陈 曦	北京电影学院动画学院	教授
薛燕平	中国传媒大学动画艺术系	教授
林智强	北京大呈印象文化发展有限公司	总经理
姜 伟	北京吾立方文化发展有限公司	总经理
赵小强	美盛文化创意股份有限公司	董事长
孔 中	北京酷米网络科技有限公司	创始人、董事长

丛 书 序

 动画专业作为一个复合性、实践性、交叉性很强的专业，教材的质量在很大程度上影响着教学的质量。动画专业的教材建设是一项具体常规性的工作，是一个动态和持续的过程。配合"十三五"期间动画专业卓越人才培养计划的方案，结合实际优化课程体系，强化实践教学环节，实施动画人才培养模式创新，在深入调查研究的基础上根据学科创新、机制创新和教学模式创新的思维，在本套教材的编写过程中我们建立了极具针对性与系统性的学术体系。

 动画艺术独特的表达方式正逐渐占领主流艺术表达的主体位置，成为艺术创作的重要组成部分，对艺术教育的发展起着举足轻重的作用。目前随着动画技术发展的日新月异，对动画教育提出了挑战，在面临教材内容的滞后、传统动画教学方式与社会上计算机培训机构思维方式趋同的情况下，如何打破这种教学理念上的瓶颈，建立真正的与美术院校动画人才培养目标相契合的动画教学模式，是我们所面临的新课题。在这种情况下，迫切需要进行能够适应动画专业发展自主教材的编写工作，以便引导和帮助学生提升实际分析问题、解决问题的能力，以及综合运用各模块的能力。高水平动画教材的出现无疑对增强学生的专业素养起到了非常重要的作用。目前全国出版的供高等院校动画专业使用的动画基础书籍比较少，大部分都是针对没有院校背景的业余培训部门出版的纯粹软件讲解，内容单一，导致教材带有很强的重命令的直接使用而不重命令与创作的逻辑关系的特点，缺乏与高等院校动画专业的联系与转换，以及工具模块的针对性和理论上的系统性。针对这些情况，我们将通过教材的编写力争解决这些问题，在深入实践的基础上进行各种层面有利于提升教材质量的资源整合，初步集成了动画专业优秀的教学资源、核心动画创作教程、最新计算机动画技术、实验动画观念、动画原创作品等，形成多层次、多功能、交互式的教、学、研资源服务体系，发展成为辅助教学的最有力手段。同时，在教材的管理上针对动画制作软件发展速度快的特点保持及时更新和扩展，进一步增强了教材的针对性，突出创新性和实验性特点，加强了创意、实验与技术课程的整合协调，培养学生的创新能力、实践能力和应用能力。在专业教材建设中，根据人才培养目标和实际需要，不断改进教材内容和课程体系，实现人才培养的知识、能力和素质结构的落实，构建综合型、实践型、实验型、应用型教材体系，加强实践性教学环节规范化建设，形成完善的实践性课程教学体系和实践性课程教学模式，通过教材的编写促进实际教学中的核心课程建设。

 依照动画创作特性分成前、中、后期三个部分，按系统性观点实现教材之间的衔接关系，规范了整个教材编写的实施过程。整体思路明确，强调团队合作，分阶段按模块进行。在内容上注重在审美、观念、文化、心理和情感表达的同时能够把握文脉，关注精神，找到学生学习的兴趣点，帮助学生维持创作的激情，厘清进行动画创作的目的。通过动画系列教材的学习需要首先明白为什么要创作，才能使学生清楚创作什么，进而思考选择什么手段进行动画创作。提高理解力，去除创作中的盲目性、表面化，能够引发学生对作品意义的讨论和分析，加深学生对动画艺术创作的理解，为学生提供动画的创作方式和经验，开阔学生的视野和思维，为学生的创作提供多元思路，使学生明确创作意图，选择恰当的表达方式，创作出好的动画作品。通过这样一个关键过程使学生形成健康的心理、开朗的心胸、宽阔的视野、良好的知识架构、优良的创作技能。采用全面、立体的知识理论分析，引导学生建立动画视听语言的思维和逻辑，将知识和创作有机结合起来。在原有的基础上提高辅导质量，

进一步提高学生的创新实践能力和水平，强化学生的创新意识，结合动画艺术专业的教学特点，分步骤分层次对教学环节的各个部分有针对性地进行了合理规划和安排。在动画各项基础内容的编写过程中，在对之前教学效果分析的基础上，进一步整合资源，调整模块，扩充内容，分析以往教学过程中的问题，加大教材中学生创作练习的力度，同时引入先进的创作理念，积极与一流动画创作团队进行交流与合作，通过有针对性的项目练习引导教学实践。积极探索动画教学新思路，面对动画艺术专业新的发展和挑战，与专家学者展开动画基础课程的研讨，重点讨论研究动画教学过程中的专业建设创新与实践。进行教材的改革与实验，目的是使学生在熟悉具体的动画创作流程的基础上能够体验到在具体的动画制作中如何把控作品的风格节奏、成片质量等问题，从而切实提高学生实际分析问题与解决问题的能力。

在新媒体的语境下，我们更要与时俱进或者说在某种程度上高校动画的科研需要起到带动产业发展的作用，需要创新精神。本套教材的编写从创作实践经验出发，通过对产业的深入分析以及对动画业内动态发展趋势的研究，旨在推动动画表现形式的扩展，以此带动动画教学观念方面的创新，将成果应用到实际教学中，实现观念、技术与世界接轨，起到为学生打开全新的视野、开拓思维方式的作用，达到一种观念上的突破和创新。我们要实现中国现代动画人跨入当今世界先进的动画创作行列的目标，那么教育与科技必先行，因此希望通过这种研究方式，能够为中国动画的创作起到积极的推动作用。就目前教材呈现的观念和技术形态而言，解决的意义在于把最新的理念和技术应用到动画的创作中去，扩宽思路，为动画艺术的表现方式提供更多的空间，开拓一块崭新的领域。同时打破思维定式，提倡原创精神，起到引领示范作用，能够服务于动画的创作与专业的长足发展。另外根据本专业"十三五"规划的目标和要求，教材的内容对于卓越人才培养计划、本科教学质量与教学改革以及创新团队培养计划目标的完成都有积极的推动作用。

余春娜

天津美术学院动画艺术系

前 言

　　动画艺术作为一门综合性艺术形式，成为很多跨界艺术家更多地采用这种多元化艺术形式的理由。在动画教育方面，随着近年来各种高新技术的进步与发展，也融入了许多新的内容和理念。早年间，我国老一辈动画人制作的大量动画被称为美术片，具有浓厚的中国传统审美情趣，在国际上也产生了重大的影响。随着市场需求的不断扩大，很多行业对动画的需求呈增长趋势，例如电影、游戏、建筑、广告等，动画的类型也是层出不穷。受众面的扩大使动画制作无论是在题材上，还是制作水准上都有了相应的提高。

　　一直以来，美术思维和导演思维是动画人必备的技能，二者缺一不可。作为美术院校教师，本人经常会遇到一些问题，例如，很多绘画基础很强的同学，为了追求唯美的画面往往会忽略故事本身所要表达的内容，目光局限在某处，造成部分与整体不协调的现象，甚至整个片子看下来有一种拼凑的感觉。其实出现这种问题本身正是因为前期和中期工作不完善造成的。

　　所以，在教学中我们一再强调前期设计要充分，而中期制作在整个制作流程中起着非常重要的衔接作用，它既完善了前期分镜中所提示的画面，又为后期制作提供完整的素材。本书中所讲解的相关知识都是关于动作原画制作方面的内容，强调动作的美感和张力是动画区别于其他艺术形式的亮点，分析出一套动作的规律性，并结合剧情要求画出符合标准的原画，这对于成片的品质有着决定性的意义。由于中期制作的大部分参考都是源于原画，所以我们在教学把这门课程也设立为重点课程，而且在四年的学习中会贯穿始末。课程安排上会让大家绘制大量生活中常见的动作，并在自己分析研究的过程中，创作出一部分带有个性化的各类动作。

　　动画在银幕中表达出的任何影像会参考实拍，但都是在此基础上进行再创作，大多会加入一些动作上的夸张成分，正是这些细节变化使其产生本质性的改变。所以原画品质的提升一方面需要日常的观察积累，另一方面需要大量的实践运用，进行各种创造性的动作研究。长期积累，无论是理论经验还是技法方面才能统一得到提升。本书针对常见各类动作运动规律，并结合了大量国内外相关资料，以及天津美术学院动画艺术系

优秀学生作业,这里特别要感谢侯天翼、刘自强、文雪冰、谢惠生、张萌、胡皓、郑鸿欣、陈云溦、王佳瑜、郑忆楠等同学提供的精美插图。

 本书由尹学文编著。由于作者编写水平所限,书中难免有疏漏和不足之处,恳请广大读者批评、指正。

 本书提供了PPT课件和考试题库答案等立体化教学资源,扫一扫下面的二维码,推送到自己的邮箱后即可下载获取。

编 者

目 录

第1章 原画设计必备知识

1.1 什么是原画 ·· 2
1.2 动画中"动"的魅力 ·· 11
1.3 常用工具及软件 ··· 13
1.4 动画中的景别 ·· 15
1.5 动画常用术语及作画比例 ·· 18
 1.5.1 动画制作常用术语 ·· 19
 1.5.2 动画制作中规格框的应用 ··· 20
1.6 构图要领 ··· 21
 1.6.1 构图的基本规则 ··· 21
 1.6.2 空间感与层次感 ··· 25
 1.6.3 动态构图中的"动"与"静" ································· 26
1.7 帧数的设置 ·· 29
1.8 原画的重要性 ·· 29
1.9 动画制作中用线的讲究 ··· 31
 1.9.1 原画中对线条的质量要求 ··· 31
 1.9.2 中割时需要区别用线 ·· 32
1.10 动画的四个基本表现要素 ·· 33
 1.10.1 被绘制物体属性分析 ··· 33
 1.10.2 被绘制物体运动速度分析 ·· 34
 1.10.3 被绘制物体运动方向分析 ·· 36
 1.10.4 被绘制物体所处环境分析 ·· 37
1.11 运动中速度与节奏的控制 ·· 38
1.12 物体的运动与空间关系 ·· 40

第2章 常见力学原理表现

2.1 速度的分配——运动中的加减速 ······································· 44
2.2 夸张的压缩与伸长 ·· 45
2.3 滞后、跟随与重叠 ·· 47
2.4 预备动作 ··· 49
2.5 反作用力 ··· 50
2.6 注意重心的变化 ··· 51
2.7 弹性运动 ··· 52
2.8 惯性运动 ··· 54
2.9 曲线运动 ··· 56

目录

第3章 人物动作原画设计方法

- 3.1 人体结构 ……………………………………………… 62
- 3.2 人体骨骼 ……………………………………………… 63
- 3.3 人体肌肉 ……………………………………………… 68
- 3.4 脸的透视 ……………………………………………… 71
- 3.5 关于衣褶 ……………………………………………… 72
 - 3.5.1 不同类型衣褶的画法 …………………………… 72
 - 3.5.2 衣褶的综合运用 ………………………………… 74
- 3.6 人物行走动作分析 …………………………………… 76
 - 3.6.1 侧面角度人物行走动作原画制作方法 ………… 79
 - 3.6.2 正面角度人物行走动作原画制作方法 ………… 84
 - 3.6.3 背面角度人物行走动作原画制作方法 ………… 85
 - 3.6.4 人物走近动作原画制作方法 …………………… 87
- 3.7 人物奔跑动作分析 …………………………………… 87
 - 3.7.1 侧面角度人物奔跑动作原画制作方法 ………… 87
 - 3.7.2 正面及背面人物奔跑动作原画制作方法 ……… 89
 - 3.7.3 人物带透视角度跑近动作原画制作方法 ……… 90
- 3.8 人物跳跃动作分析 …………………………………… 90
 - 3.8.1 人物立定跳跃动作原画制作方法 ……………… 90
 - 3.8.2 人物助跑跳跃动作原画制作方法 ……………… 93
- 3.9 人物表情变化 ………………………………………… 94
 - 3.9.1 眼与眉的设计 …………………………………… 96
 - 3.9.2 口型的设计 ……………………………………… 98
- 3.10 几种人物常见表情中蕴含的情绪 …………………… 99

第4章 动物动作原画设计方法

- 4.1 哺乳动物中拓行、趾行和蹄行动物之间的动作区别 …… 102
- 4.2 拓行动物 ……………………………………………… 104
 - 4.2.1 熊爬行动作原画设计 …………………………… 104
 - 4.2.2 熊直立行走动作原画设计 ……………………… 105
- 4.3 趾行动物 ……………………………………………… 106
 - 4.3.1 猫科动物行走动作原画设计 …………………… 106
 - 4.3.2 猫科动物奔跑动作原画设计 …………………… 106
 - 4.3.3 犬科动物行走动作原画设计 …………………… 107
 - 4.3.4 犬科动物奔跑动作原画设计 …………………… 108
 - 4.3.5 大象行走动作原画设计 ………………………… 109
- 4.4 蹄行动物 ……………………………………………… 110
 - 4.4.1 马行走动作原画设计 …………………………… 110
 - 4.4.2 马奔跑动作原画设计 …………………………… 111
 - 4.4.3 马跳跃动作原画设计 …………………………… 112
- 4.5 禽类 …………………………………………………… 112

4.5.1 鹰飞翔与捕猎动作原画设计……113
4.5.2 麻雀飞行动作原画设计……114
4.5.3 鹅的动作原画设计……115
4.5.4 鸡的动作原画设计……116
4.6 鱼类……116
4.6.1 纺锤形鱼类动作原画设计……117
4.6.2 扁形鱼类动作原画设计……119
4.6.3 鳗鱼动作原画设计……120
4.6.4 海豚动作原画设计……121
4.6.5 章鱼动作原画设计……122
4.7 两栖类动物……124
4.7.1 龟类动作原画设计……124
4.7.2 蜥蜴动作原画设计……125
4.7.3 青蛙动作原画设计……126
4.8 虫类……127
4.8.1 蝴蝶飞行动作原画设计……128
4.8.2 蜜蜂飞行动作原画设计……128
4.8.3 蠕虫类爬行动作原画设计……129
4.8.4 蜘蛛爬行动作原画设计……129
4.8.5 蜈蚣爬行动作原画设计……130

第5章 自然现象表达与应用

5.1 水的动作原画设计……132
5.1.1 水滴……132
5.1.2 水花……133
5.1.3 海浪……134
5.2 火的动作原画设计……135
5.2.1 小火……136
5.2.2 大火……136
5.3 风、雨、雪、雷电的动作原画设计……138
5.4 爆炸和烟尘的动作原画设计……142

第6章 综合应用范例

6.1 单人及双人综合性动作原画设计范例……146
6.1.1 单人舞蹈动作原画设计……146
6.1.2 双人打斗动作原画设计……146
6.1.3 美人鱼优雅动作原画设计……147
6.2 拟人化动物形象动作原画设计范例……148
6.2.1 拟人化直立行走动物动作原画……148
6.2.2 拟人化昆虫及爬行动物动作原画……150
6.2.3 拟人化动物表情动作原画……151

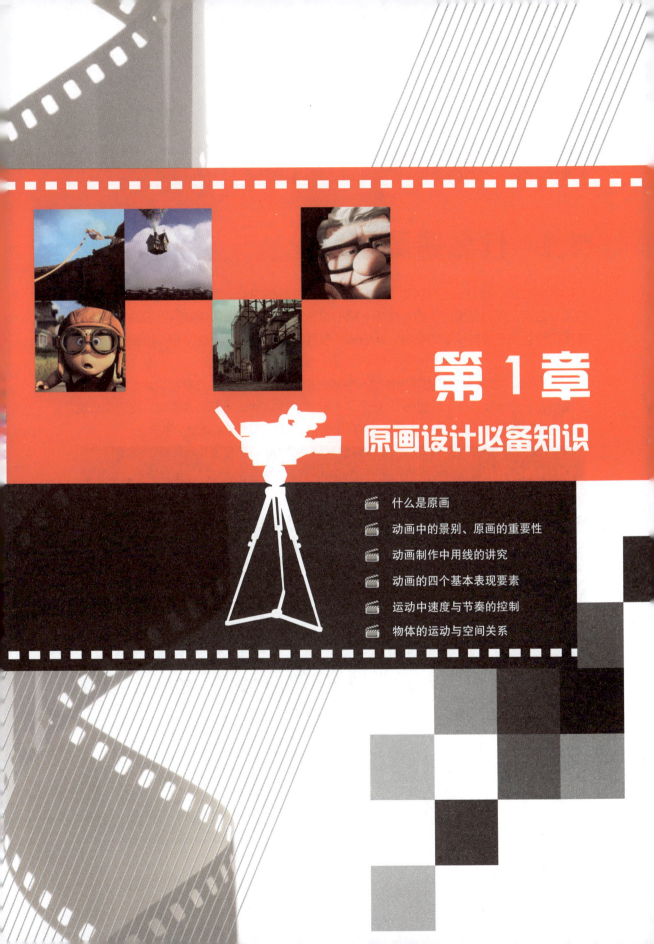

第 1 章
原画设计必备知识

- 什么是原画
- 动画中的景别、原画的重要性
- 动画制作中用线的讲究
- 动画的四个基本表现要素
- 运动中速度与节奏的控制
- 物体的运动与空间关系

在动画影片制作过程中，原画是重要的创作环节之一，它的优劣直接影响影片的品质。原画师在进行艺术创作时，不仅要考虑导演对剧作创意的要求，又要兼顾场景，以最有效的画面表达来呈现每个镜头中的被摄主体。在这个过程中，一位出色的原画师既要具备娴熟的绘画技巧，又要对镜头运用、摄影技巧等有深入的研究。只有具备这些良好的专业素养，才能让观众体会到强烈的带入感，以达到视觉上过目不忘的效果。

1.1　什么是原画

谈起原画，我们要追溯到动画早期是如何发展起来的。动画，顾名思义就是动起来的画，它能实现动起来的原因是基于人眼的视觉暂留效果。当把逐帧拍摄的图片连续快速播放时，由于视觉残像的影响，我们眼前看到的画面便成了活动影像，也就是我们所说的动画。

1906年，美国人布莱克顿制作出一部接近现代动画概念的实验影片，片名叫《一张滑稽面孔下的幽默姿态》，如图1.1所示。他经过多次试验，不断修改画稿，终于完成这部接近动画的短片。这种拍摄方法为1907年逐帧拍摄技术的诞生奠定了基础。

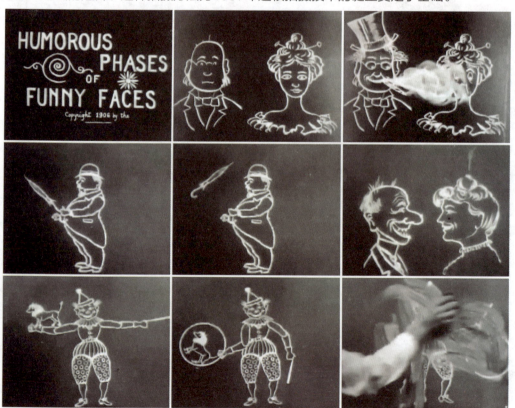

图1.1　《一张滑稽面孔下的幽默姿态》

1914年，美国人温瑟·麦凯创作了动画片《恐龙葛蒂》，片中每一帧上的内容都要重复地画，全片动画张数超过5 000张。由此可见，我们在银幕中看到的动态影像，在早期动画片中并没有实现分层绘制，而是在纸上将背景和人物、动层和不动层一起绘制，这使得无论哪个部分发生动作，绘制者都会把画面上呈现的一切重新再画一遍，如图1.2所示。由于技术的原因，那时候动画片只能以短片形式出现，在放映时产生抖动是不可避免的。

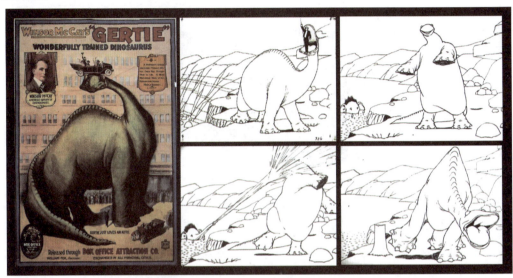

图1.2 《恐龙葛蒂》

1915年，赛璐珞胶片的出现取代了曾经的动画纸。结合"多层摄影法"，动画师们再也不用重画每一格的背景，而是将需要发生动作的部分单独画在赛璐珞胶片上，然后与背景相叠加进行拍摄，如图1.3和图1.4所示。这种技术不仅有效提高了工作效率，而且大大改善了影片的质量，如图1.5所示。

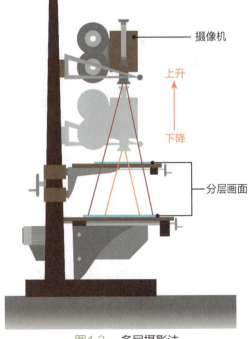

图1.3 多层摄影法

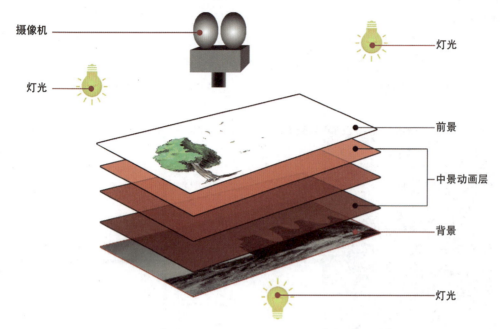

图1.4 赛璐珞胶片分层制作

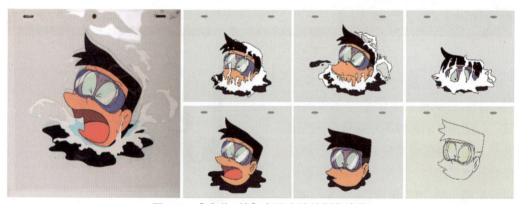

图1.5 《哆啦A梦》赛璐珞胶片制作步骤

我国早期经典动画《大闹天宫》就是利用赛璐珞胶片结合这种多层摄影的方式进行制作的。老一辈艺术家们通过自己的双手创造出银幕中鲜活的动画形象。例如，画孙悟空或巨灵神，就要把他们的性格、表情先设计好，紧扣剧情将动作与表情加以整合，然后用赛璐珞胶片对画稿进行转描、上色。最终将这部传统故事表现得畅快淋漓，如图1.6和图1.7所示。

最早的原画完全是为了满足拍摄上的需要，随着动画事业的发展，分工也越来越细，原画与加动画被分成两个工种。首先由原画师完成动作的关键节点，然后由动画师根据这些原画加上动画，如图1.8和图1.9所示。

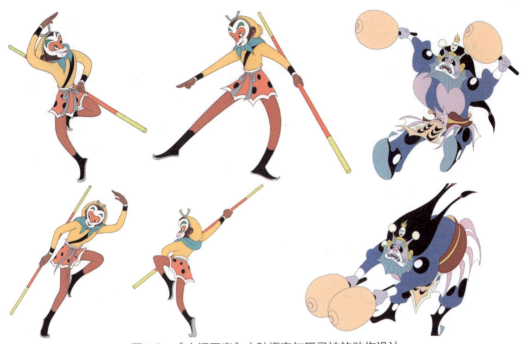

图1.6 《大闹天宫》中孙悟空与巨灵神的动作设计

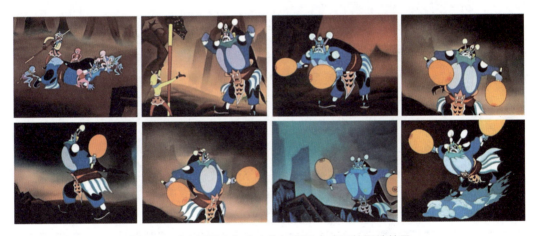

图1.7 《大闹天宫》中人物与背景合成后的影片效果

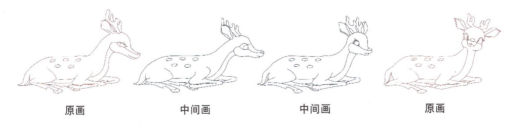

原画　　　　中间画　　　　中间画　　　　原画

图1.8 原画与中间画(选自《哪吒闹海》)

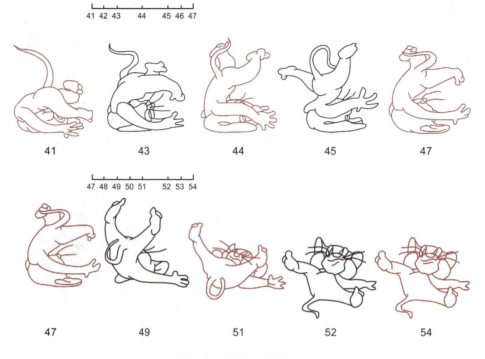

图1.9 原画与中间画

原画是指动画里的一套动作中,能够决定动作幅度,改变动作趋势、节奏甚至是镜头运动方式的节点性画面,也就是我们常说的关键帧。它是影片中动作设计的参考依据,在设计时分成以下几个流程。

首先分析画面分镜,由此来理解导演的拍摄意图,把握住艺术风格,根据故事发展脉络,对人物特征及性格进行深入的了解,结合镜头语言的运用来逐步完成,如图1.10所示。结合对人物造型的理解,在造型结构、服饰特征、表情设计、转面变化图等方面进行深入的动作设计。这个阶段原画师与导演沟通是重中之重,否则很难达到预期效果,如图1.11和图1.12所示。

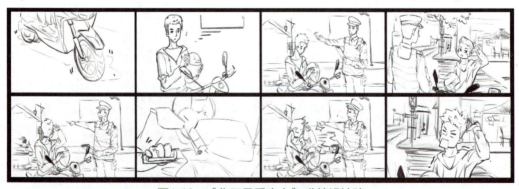

图1.10 《你不是重庆人》分镜设计稿

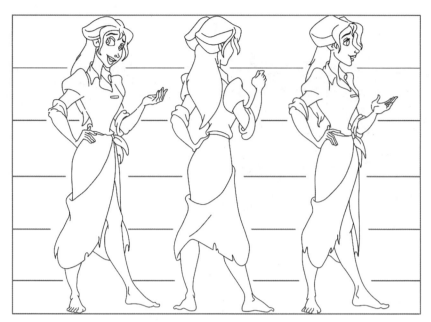

图1.11 《人猿泰山》角色设定

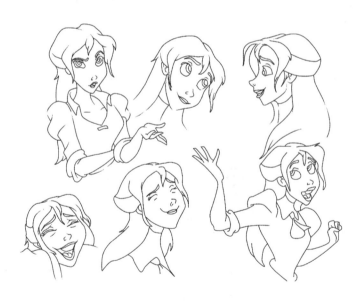

图1.12 《人猿泰山》角色表情设计

其次,翔实的画面分镜设计稿是原画、背景等后续工作人员工作内容的参考依据,在这些设计稿中,需要明确镜头数量及运动方式、单个镜头的秒数、规格大小,角色的动作要求以及角色与背景之间的关系等各方面信息。往往在遇到复杂的镜头时,画面设计稿会画出若干张,如图1.13和图1.14所示。

镜头 CUT	画面 PICTURE	动作 ACTION	注释/声音 DIALOGUE/SOUND	时长 TIME
6		马克母亲与邻居坐在长椅上，无人机交送信件后离开。 拉镜头	马克旁白：很多人记不得小时候的事情，因为幸福在那时就像是理所应得一般……	14'
7		母亲双手捧着信件内的照片。 特写	马克旁白：无穷无尽的欢笑	4'
8		画面渐远，对焦前景男孩。 拉镜头	马克旁白：关于我的家，我能记住的就这么多了。 沙子声音，母亲与邻居的交谈声	7'

图1.13 《离家之人》分镜设计稿一

镜 头 CUT	画 面 PICTURE	动 作 ACTION	注释/声音 DIALOGUE/SOUND	时 长 TIME
9		近景突出角色动作，马克盖堡垒的乐趣，拿起飞机。全景交代环境。马克拿着飞机模拟飞行，而身后忽然爆炸。 拉镜头	马克旁白：因为从那一天开始…… 我就成了…… 离家之人……	20'
10		母亲尖叫后双手捂嘴，双目圆睁，泪流满面	母亲尖叫声 嘈杂声	6'
11		马克转头，面带惊恐		4'

图1.14 《离家之人》分镜设计稿二

再次，后面的工作才真正进入原画制作阶段。厘清镜头之间的组接关系以及人与景的关系后，根据镜头内的时间要求确定关键动态帧的位置，才能绘制出原画。由此可见，在一个带有完整动作的镜头中，原画的数量只是少量的张数，按一秒24张来计算，很可能这里只包含3~5张原画，最终形成流畅的画面效果则需要在加动画这个环节来完成。当然在一些较长的镜头中，原画数量会根据动作的复杂程度相应增加，在这个过程中，严谨的动作分析造就准确的原画，原画的品质又最终决定了动作生动与否。在填写摄影表时，层栏目中一格代表一张画，如图1.15所示；一拍二的情况下，会隔一格一填写，如图1.16所示；一拍三时则隔两个格一填写，如图1.17所示。当然很多时候会遇到延迟或停顿，很可能会隔过更多格数。因此在绘制原画时，原画师要把动作的节奏变化通过摄影表的方式记录下来，用分层处理的方式来提示后期加动画的工作人员准确把握动作缓急的变化以及某处是否需要停顿或加速处理，如图1.18所示。

图1.15　一拍一摄影表　　　　　图1.16　一拍二摄影表

图1.17　一拍三摄影表　　　　　　　图1.18　停格与分层

最后进行动检，初检用快速翻阅的方法来检测，发现问题及时解决。然后用动检仪进行计算机线拍，反复播放各个镜头来检测是否符合预期的效果，导演会对应镜头审阅，标注出修改意见。所有镜头在导演批示合格后，原画制作工作才算最终结束。

1.2　动画中"动"的魅力

动画中最大的魅力在于"动"，它属于影视范畴，但与常见的实拍影片有着本质的区别。实拍影片是演员根据剧本将剧情演绎出来，动作及表情的感染力往往取决于演员的演技。而动画中的角色则是完全靠人为创造出的演员，它的表演精彩与否完全取决于主创人员对动作的理解和创作，是对生活中的动作进行改良才搬上银幕的。很多时候

现实中的演员做不到或者生活中并不存在的动作，而动画中的角色却能很生动地进行表演。例如，《狮子王》中明明都是动物角色，为了能让观众感受到共情，这些动物都带有强烈的拟人色彩，如果换成实拍电影，也许更像纪录片，这就会造成观众很难以同类的身份去体会这个故事。如图1.19所示，以动画的艺术形式来表现这一题材时，可以给动物加入大量的人类表情特征，注入人的情感等，一下子就把这些动物变成了有血有肉的"人类"，这样观众在观赏过程中更容易产生带入感。

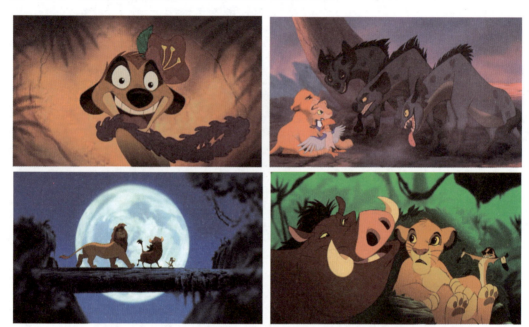

图1.19 《狮子王》中带有人类特征的动物角色

为什么我们经常感觉动画中的情景比现实中的动作更吸引人呢？动画作为视觉语言来说，首先是模拟现实中的动作，然后根据自己的需求强化或者弱化某些因素，最后形成的画面就让人感觉到似真非真，但是看上去却又是那么合乎情理。就像现在动作捕捉技术很常见，完全靠动作捕捉得来的人物动作虽然很真实，但往往也缺少分量感，让人感觉动作发飘。这就是很多动画片里的打斗情节要比实际的打斗看起来更加过瘾的原因，因为很多动态是创作人员刻意强化了的，如图1.20和图1.21所示。

图1.20 《叶问》中的打斗场景

图1.21 《超人总动员》中的打斗场景

1.3 常用工具及软件

在进行原画设计时，由于分层需要，使用的工具都有一定的特点。纸张上要求不能太厚，应满足良好的透光性，这样可以在绘制时利用透台对每一张进行参照比对，保证各张之间的运动关系准确；再者纸张的韧性要达到一定标准，因为在绘制过程中，很可能进行多次修改。最主要的是每张纸上都有事先打好的孔洞，这些孔洞是为了在绘制时能将多张画纸同时套在定位尺上并固定在一起，以保证对位准确，方便后期统一加动画。当然市场上也有动画专用定位纸，如图1.22所示。

图1.22 动画专用定位纸

定位尺也称定位器，它是为满足影片规格、尺寸统一性的标准化工具。不使用定位尺，原画工作无法进行。在原画设计前期阶段，需要用彩色铅笔进行草图勾画，动作调整满意后再用黑色铅笔清稿修图，把准确画稿修正好，如图1.23和图1.24所示。

图1.23 定位尺　　　　　　　　图1.24 定位尺的使用方法

在整个工作流程中，所有绘制过程都在透台上完成，目的在于利用透台的光照比对各层之间的动作关系，便于发现问题并及时修改。常见的透台分为台式和便携式两种，如图1.25和图1.26所示。

图1.25 台式透台　　　　　　　　图1.26 便携式透台

当前很多软件能满足原画制作需要，例如，TVPaint Animation是法国TVPaint公司推出的一款非常优秀的2D动画制作软件，也是目前互联网上创造2D动画最好的专业解决方案。该软件有着将传统动画与无纸动画所有优点相互结合的工作流程而构成的工作环境，设计人员可以通过单一的应用程式完成绘画、动画、特效等功能，轻松绘制出单纯的手绘2D动画。目前该软件已经全新升级为TVPaint Animation 10 Pro，完美支持PSD文件图层导入，支持AVI视频逐帧导入，支持多种图像和视音频格式，功能甚至完全超越了Flash软件，可以让用户花更多的时间和精力进行构思和创意，从而最大限度地达到你预期的视觉效果，如图1.27所示。

图1.27　TVPaint Animation 10 Pro

1.4　动画中的景别

　　景别是指摄像机与被摄景物由于焦距不同或者在拍摄过程中由于变换焦距产生出不同取景范围的画面。影片中一般设有多个机位来满足观众观察事物的常规心理,在拍摄中,往往在视觉上通过变化机位、改变镜头焦距等方式来实现将不同景别的镜头组接起来。这样做更容易让人有身临其境的感觉,就像我们在现实生活中,常常会因为目标物比较小而凑近去观察甚至是集中关注某一细节;远望会浏览较大场景;飞行鸟瞰时会俯视广袤的场景等。

　　这样,我们在银幕上所看到的画面景象,由于镜头转换就会发生时大时小的变化。景别的运用是导演构思剧本的重要组成部分,景别运用是否恰当,对整个故事主题思想表达是否明确,思路是否清晰,以及对景物各部分表现力的理解是否深刻有决定性作用。例如,拍摄打斗场景,若只拍摄一些中景镜头、过肩镜头和单人镜头,在后期剪辑时便很难将打斗时的运动路线表达清楚,这样就会造成思路不清,给后期制作带来重大影响。要保证完美的画面质量,景别的确定要尽可能在拍摄时一次完成。这也是我们在还没有开始原画制作,而是在制作分镜头台本时需要完成的重要工作内容。因为只有在景别确立的条件下,我们才能把握住被摄主体在画面中的角度、大小及位置。

　　景别划分通常以人为标准,一般分为远景、全景、中景、近景和特写五种。远景一般用来展示人物及其周围广阔的空间环境,适合表现自然景色和群众活动等大场面的镜头画面。其特点是视野宽广,人物很小,几乎可以忽略,画面给人以整体感,细部却不

很清晰。如图1.28所示，这种镜头一般用于展示场景的气势、交代环境、传递意境和情绪等。

图1.28　《流浪地球》中气势恢宏的大远景

大全景这种景别中，人物在画面中占很小的比重，而环境空间作为画面的重点，一般表现场景的全貌、空间关系、规模和人物的动势，如图1.29和图1.30所示。

图1.29　《冰雪奇缘》中表现空间关系的大全景

图1.30　《救世兵团》中表现场景全貌的大全景

全景通常是角色全身以上的范围，在这种景别中，观众可以清晰地看到人物的整体形态和人物在镜头中的运动范围。在视觉感受上，全景所表达的环境层次分明，人物与所处空间的相互关系非常明确。如图1.31所示，虽然画面中有时人物众多，但不属于大全景，以主要表演人物拍摄范围作为景别的衡量标准，其他观众作为环境出现。

图1.31 《寻梦环游记》中表现人物与空间环境关系的全景

中景往往只拍摄人物膝盖以上或半身，主要表现人物的各种动作。中景里一般人物的动作依赖于道具产生，因此这种景别中环境也很重要，无论是人与人，还是人与物之间的互动关系都往往和周围环境发生关系，如图1.32所示。

图1.32 Revolting.Rhymes中表现人物之间互动关系的中景镜头

近景的拍摄范围一般是人物小半身，人物在画面中占大部分比重。画面中以人物为主，背景为辅，多数时候背景的功能只是突出前面人物的表演，如图1.33所示。

图1.33　*Big Hero*中突出人物的近景镜头

特写和大特写，一般表现头像或者非常小的一些局部。往往在画面上只是人物的某些局部，比如一双眼睛、一只手、一张嘴等。如图1.34所示为特写镜头。

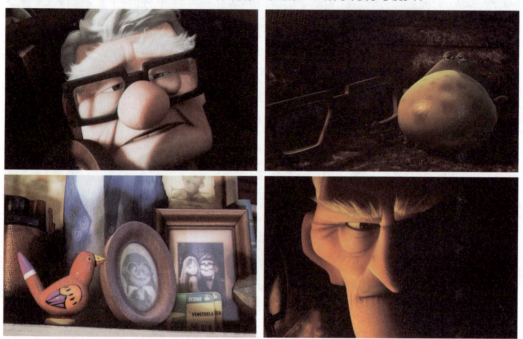

图1.34　《飞屋环游记》中突出情节的特写镜头

1.5　动画常用术语及作画比例

在动画行业中有一些专业的行业术语，这些术语一般都是英文词语。对于动画制作的从业人员来说，这些专业的动画制作行业术语是一定要知道的。本节给大家介绍一些较常用的动画术语，以及在制作时如何恰当地选择摄影规格框尺寸。

1.5.1 动画制作常用术语

在动画制作过程中，为了实现高效的团队协作，往往会用一些专业用语用于标注。以下是关于分镜表、原画以及律表的一些常用语，供大家参考。

ACTION	动作
ANIMATOR	原画师
ASSISTANT	设计辅助人员
ANTIC	预备动作
ANGLE	角度
ANIMATED ZOOM	画面扩大或缩小
ANIMATION COMPUTER	计算机控制动画摄影
ATMOSPHERE SKETCH	气氛草图
B.P.(BOT PAGES)	下定位
BG(BACKGROUND)	背景
BLK(BLINK)	眨眼
BREAK-DOWN	中割
BG LAYOUT	背景设计稿
BACKGROUND PAN	长背景
BACKGROUND STILL	短背景
BLOW UP	放大
C. U.(CLOSE UP)	特写
CLEAN UP	清稿，修形
CUT	镜头结束
CYCLE	循环
CAM(CAMERA)	摄影机
CUSH(CUSHION)	缓冲
C(CENTER)	中心点
CAMERA SHAKE	镜头振动
COLOR FLASH/PAINT FLASH	跳色
CHARACTER	人物造型
DIALOG/DIALOGUE	对白及口形
DIAG PAN DIAGONAL	斜移
DISSOLVE X.D	溶景，叠化
E.C.U(EXTREME CLOSE UP)	大特写
EXIT/MOVES OUT	出去

ENTER IN	入画
EASE-IN	渐快
EASE-OUT	渐慢
FLD(FIELD)	安全框
FADE IN/ON	画面淡入
FADE OUT/OFF	画面淡出
FIN(FINISH)	完成
FOLOS(FOLLOWS)	跟随，跟着
F.G.(FOREGROUND)	前景
HEAD UP	抬头
HOLD	画面停格
IN SYNC	同步
LEVEL	层
LAYOUT	设计稿；构图
L. S(LIGHT SOURCE)	光源
LINE TEST/PENCIL TEST	线拍
M. S.(MEDIUM SHOT)	中景
M. C. U.(MEDIUM CLOSE UP)	近景
TRACK	音轨
N.G.(NOGOOD)	作废

1.5.2 动画制作中规格框的应用

　　动画规格框，现在市场上最容易买到的长宽比大多为4∶3，16∶9的也是现今应用比较广泛的，当然用什么比例取决于播放媒介。一般来说，场景越大，规格框就越大，选取多大的规格框取决于场景大小和表演内容，将画面分出规格最主要的原因是为了满足制作需求，如图1.35所示。

1. 大全景和全景镜头

　　一般大全景和全景镜头场景环境很丰富，而且相对复杂，画面中需要表达的信息量大。因此，在进行设计时选择大号规格框，要考虑选用尺寸比较大的11或12规格。这样比较易于表现那些内容纷杂、场面恢宏、角色众多的大全景和全景镜头。

2. 中景和近景镜头

　　中景和近景镜头一般表现的内容和角色相对较少，因此选择规格框时就要考虑选用尺寸比较小的8或9规格，这样比较节约工作时间并可以减轻后续工作压力，例如原画、

修形、动画人员的工作量，是节约后期工艺成本的一种工作方式。

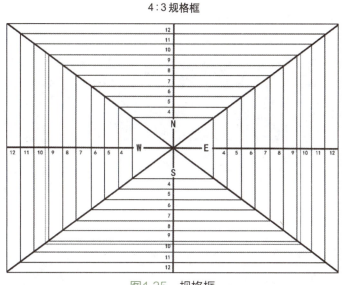

图1.35　规格框

3. 特写和大特写镜头

特写和大特写镜头表现内容非常有限，一般只表现某一局部或细节。对于角色来说，往往也大多停留在头部或身体的某一局部，例如眼睛、嘴巴、手等部位，因此在选择规格框时采用小尺寸的6或7规格，以便后续对局部的绘制与刻画。

1.6　构图要领

动画中能用活动的画面来叙事是一件令人兴奋的事，学会如何用画面来讲故事，驾驭这些带有美感的镜头与观众进行交流，深入了解镜头的构图原理是非常重要的一方面。

1.6.1　构图的基本规则

合理的构图方式对提高影片的观赏性起着重要作用，它是根据美学常识将作品中的艺术形象进行解构和配置，以达到画面协调性、完整性的方式，是造型艺术表达作品思想内容并获得艺术感染力的重要手段。研究构图的目的在于处理好三维空间内景物的关系，使主题更加明确。细品各类优秀作品，首先构图一定是成功的。如图1.36所示，正是由于这种视觉关系处理得当，才会给人主次分明、赏心悦目之感。反之，会破坏故事中本身想表达的内容，甚至造成逻辑关系混乱，以至偏离主题思想而不知所云。

构图的基本原则是：画面分割比例得当、有鲜明的主次对比关系和明确的视角，如图1.37所示。为了追求动态效果，往往会采用一些特殊的构图方式。如图1.38所示，当飞屋偏离画面中心位置时，它作为画面主体是滞后于观众合理视点的，利用巧妙的构图方法制造出剧情中紧张追赶的效果。

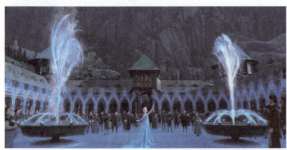
图1.36　《冰雪奇缘》中将主角放在灭点前

图1.37　《飞屋环游记》中利用景深突出角色

图1.38　《飞屋环游记》中被表达物滞后的妙用

首先要让镜头中的画面看起来具有稳定性。这种稳定的感觉是我们在生活中日积月累、自然而然形成的一种审美观念，脱离了这个原则，视觉上就会让人觉得不舒服。在一幅构图严谨的画面中，所谓的分割和对称都不是绝对均等的，均等构图反倒会给人一种呆板的感觉，缺少了变化便会缺少灵动的美感。如图1.39和图1.40所示，两幅画面使用不同地平线位置拍摄同一场景时，地平线位置处理的差别可以让人明显感到不同的情绪。图1.39带有一种苍凉感，而图1.40却给人一种充满希望的感觉，可见构图不但要追求美感，在影视作品中更能潜移默化地带动观众的情绪。

图1.39 地平线靠下的构图

图1.40 地平线靠上的构图

在中国的构图原理中，最常见的是三七律和"品"字形三角构图法，这种三角形构图在视觉心理方面给人以均衡和谐的感受。任何画面在构图上最忌讳的就是过于对称地分割画面，"三七律"应用在银幕上一般体现为：横向上左三右七或右三左七，纵向上上三下七或下三上七，如图1.41所示。在西方，这个1∶0.618的比率被称为"黄金分割率"，与我们东方的"三七律"相同。早在公元前4世纪，古希腊数学家欧多克索斯第一个系统地研究了这一问题，并在各个领域有了重大突破，古希腊的著名雕像《断臂维纳斯》及《太阳神阿波罗》都延长了腿部，使腿与身高比为0.618。在建筑方面，埃及的金字塔、巴黎圣母院，或者是希腊雅典的帕特龙神庙，都留有黄金分割的痕迹。

图1.41 三七律在构图上的应用

在文艺复兴前后，"黄金分割法"由阿拉伯人传入欧洲，这种算法当时被称为"金法"，并在许多艺术作品中得到了广泛的应用。许多传世艺术品都是应用这种方法来构图的，达·芬奇的《维特鲁威人》《蒙娜丽莎》都是严格遵循黄金分割法进行创作的，如图1.42和图1.43所示。

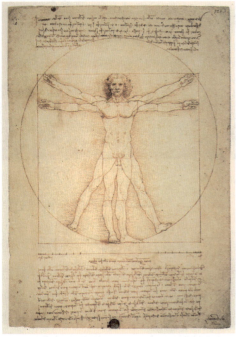
图1.42 达·芬奇《维特鲁威人》

图1.43 达·芬奇《蒙娜丽莎》

构图时我们要把关注点集中在银幕表达的主体上，这就需要通过组织和安排，协调控制主体形象与整体画面之间的关系，可以利用各部分的比例关系和景深效果等进行调整，这类似于建筑方面的"布局"，书画方面的"留白"。如图1.44所示，影片中主体位置与环境尺度的关系处理得当，集中观众视线的同时对剧情发展有引导作用。

图1.44 虚化背景强化主体的范例

严谨的构图体现了作品的表现形式和情感，也是创作者本人的艺术水准在视觉上直接的体现。在各类艺术作品中，不单单是横向与纵向分割，比如斜切的角度、波浪线等也是构图上需要考虑的常见分割形式。在画面中为表现主体突出的基本构图形式，一般使用三角形、圆形、断环形、放射形、旋形、同心圆、十字形、栅栏形、S形等。

1.6.2 空间感与层次感

空间感在影视作品中占有非常重要的地位，这是因为镜头构思与设计、绘画等艺术学科一脉相承。如图1.45所示，画面中富有空间感，无疑大大增强了艺术表现力。动画作品中在构图方面不单用景物的线条透视、色彩基调透视等方式来表达空间感，也可以利用动画这种艺术语言中"可运动"的特点来塑造镜头中场景的空间关系，如图1.46和图1.47所示。

图1.45　《大炮之街》中利用建筑平衡动态构图

图1.46　《花木兰2》中利用色彩基调渲染气氛

图1.47　《勇闯黄金城》中利用角色的运动轨迹来丰富场景空间

镜头中画面的层次对突出主体与环境的位置关系、距离关系与尺度关系有很大影响。无论是固定镜头还是运动镜头，画面中都是由主体、配体以及环境等因素组成，处理好它们之间的关系是丰富空间感的主要途径。如图1.48和图1.49所示，画面突出主体一般采用给主体以最醒目位置、最佳光效或最大面积的直接表现法和通过对环境气氛的渲染来烘托主体的间接表现法两种手段来进行处理。这样的构图，既能突出主题，又能在结构上主次分明，还能渲染画面的气氛，加强画面的空间感与概括力。同时，构图时合理运用场景中光影的明暗变化和色彩的浓淡对比也可以进一步增强画面的层次感。

图1.48 《风中奇缘》中利用光效加强场景层次，明确主体位置

图1.49 仰视镜头中人物占画面大部分，给人威严感

1.6.3 动态构图中的"动"与"静"

生活中所遇到的物体有些处于运动状态中，而在动画作品中，为了将画面中内在的情绪与动作更加生动地表达出来，我们往往将固定镜头与运动镜头结合起来运用，以有力地表现主体。这里所说的"静"是指固定镜头，"动"则是指运动镜头。根据这两种镜头的特点，在固定镜头中为了避免给大家带来呆板的视觉体验，一般会利用丰富的画面信息量或复杂的主体运动轨迹以及丰富的表情变化等方式来刺激观众的感官。与固定镜头不同的是，运动镜头拍摄过程中，摄像机位置或焦距是发生变化的，正是由于这种变化才能达到变换和深入了解场景、平衡视觉、调动观众情绪等目的。如图1.50和图1.51所示，想要表达出鲜活的人物动作及情绪，在镜头构思阶段必须要考虑到动与静的合理结合运用，做到"动中有静，静中有动"。过于重复运用同一镜头都会给观众带来不适，例如，大量运用运动镜头很容易让观众由于视觉得不到放松而产生眩晕感。值得注

意的是，固定镜头中表达"动态"的元素、镜头长度完全取决于拍摄主体的运动时间。而运动镜头的长度是摄像机运动时间决定的，需要根据剧本调整运动速度与拍摄长度，过长或过短都有可能影响影片质量。

镜头 CUT	画面 PICTURE	动作 ACTION	注释/声音 DIALOGUE/SOUND	时长 TIME
14		吓傻的马克被母亲忽然抱起	人群哭喊声	4.5'
15		浓烟中渐近的外星战士。 摇晃镜头（模拟马克被母亲抱着奔跑时的视角）	火焰声、人声、沉重整齐的军人步伐声	20'
16		母亲抱着马克逃跑，不幸中枪	人群惊呼声，杂乱脚步声，中枪倒地声，马克哭喊声	8'

图1.50　固定镜头与运动镜头合理运用范例一

镜头 CUT	画面 PICTURE	动作 ACTION	注释/声音 DIALOGUE/SOUND	时长 TIME
14		马克从椅子上跳下来追赶伙伴。 拉镜头	丹尼尔：快来！ 马克旁白：那天我结识了新朋友。 孩子嬉闹声	10'
15		马克及好友负重跑步	马卡旁白：我们一起训练。 喘息声	8'
16		基地中少年们进行体能训练。 推镜头	马卡旁白：我们一起吃苦。 喘息声	4'
		马克三人摇晃着爬到山顶。 拉镜头	马卡旁白：我们一起赢得荣誉。 风声	18'

图1.51 固定镜头与运动镜头合理运用范例二

1.7 帧数的设置

众所周知，传统二维动画都是一张张画出来的，究竟每个动作需要画几张是根据这套动作所需的时长计算出来的。根据我们之前提过的视觉残像原理，每幅画面在人眼中暂时停留的时间为0.1~0.4秒，当快速切换图片时，我们所看到的就是运动的影像。在动画里最高帧数设置为24帧/秒，也就是我们常说的一拍一。而一拍二就是在单位时间内减少播放一半的画面，也就是12帧/秒。为了提高效率，节约成本，很多商业动画和独立动画也会采取一拍三来进行制作，也就是每秒8张。这里帧数的设置直接影响动作的细腻程度。

我们在设计原画时，按照最基本的起始动作、变化动作、结束动作来分割这些张数，就会有些迷茫，不知道中间改变动作的原画应该在哪个位置。以一个1秒动画为例，这时候我们一般会采取加1帧的方式来解决。如图1.52所示，以一秒动画为例，一拍一画25张，一拍二画13张，一拍三画9张，这样很容易解决这种困扰。

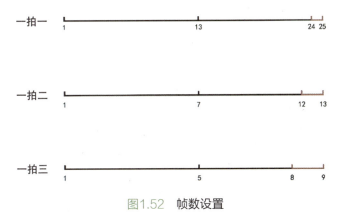

图1.52　帧数设置

在画面中可以清晰看出，为了容易地分割张数，我们在加入一张后使偶数变成奇数，这样分割起来就得心应手，工作难度降低且视觉上并不受影响。

1.8 原画的重要性

原画的意义不仅限于它是一张带有美感的单帧画面，更主要的意义在于它对动画中人物、景物动作准确性的重要影响。常见的静态艺术作品，将最传神的某一时刻进行深入表达便达到最终目的，而原画则是动画制作的参考依据。把握住人物、动物、自然物等的运动规律的同时，既要有合理的运动轨迹，又能兼顾镜头画面的构图美感。最终动画作品中动作的速度和节奏也都是取决于它在这个时间线上所处的位置。

在原画创作过程中，对动作的时间、位移的大小以及需要绘制的张数都是通过测试或经验计算出来的。动作的时间决定这段动画需要绘制的张数，动作的幅度、位移关系等明确指出了动作的准确性。因此很多时候我们需要结合实拍，认真推敲所需的动作，并在动作节奏上加以调整以达到强化动作张力的目的。如图1.53所示，表现人搬重物的过程，我们从三张最关键的原画入手，整个动作过程可分为预备动作——蹲身抱物——抱物起身，每张画代表其中一个动作状态。如图1.54所示，在分析动作时，我们发现在抱起重物时应明显体现出吃力，故而动作减慢，再继续添加原画时动作的前半部分动作快，后半部分动作慢，意味着原画的添加也是前少后多。

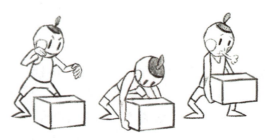

图1.53　搬重物原画

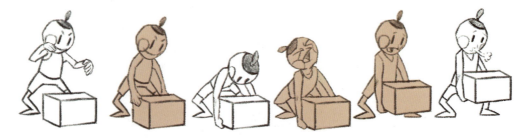

图1.54　搬重物动作分析

实拍与绘制的对比不单是在动作节奏上进行夸张，在运动时产生的形变、幅度等也会进行夸张，以达到戏剧性的表演效果，这些关键的动作节点都是在原画上表现出来的。如图1.55和图1.56所示，同样是表现搬重物的动作，如果让动作看起来更加生动、细腻，可以加入摇晃摔倒的动作设计，在这里进行原画设计草稿时必须把动作节点抓住，尤其是双脚的位置及身体动态线的把握。

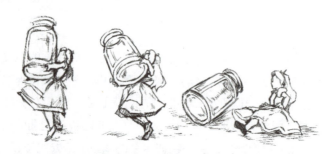

图1.55　搬重物原画

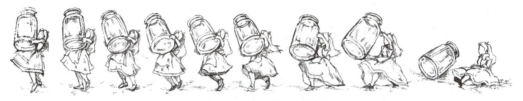

图1.56 搬重物动作细化

1.9 动画制作中用线的讲究

原画制作与加动画制作这两个环节上,在线条的绘制要求上有一些区别,以下两节分别介绍它们各自的特点。

1.9.1 原画中对线条的质量要求

原画中要求线条干净、明确且有力度,在不同的位置刻画需要有粗细变化。如图1.57和图1.58所示,绘制的时候只勾线,不能出现黑色填充。比如画眼睛时,虽然瞳孔较脸色是深色的,但是不要填充,需要用闭合的线条来表现。暗面要用彩色铅笔勾画出明暗交界线并用斜线填充,大多数选择蓝色铅笔,特殊光效如高光可以用红色或黄色标出。

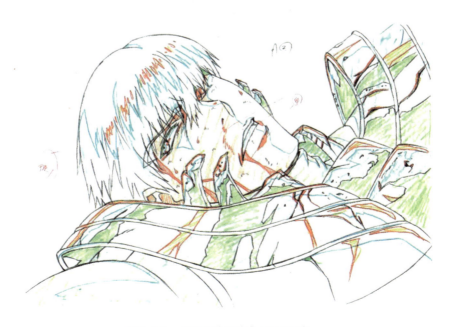

图1.57 《东京食尸鬼》原画手稿

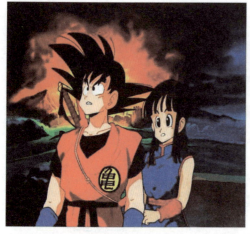
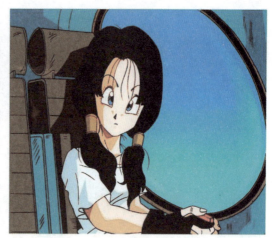

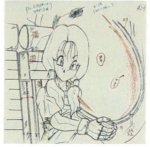
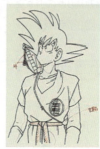
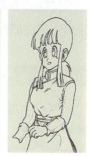

图1.58 《龙珠》原画手稿

1.9.2 中割时需要区别用线

"中割"与"轨目"是什么？

"中割"这个词源于日本，是指在原画基础上将动作补充完整，使其流畅，也称为中间画。"轨目"则是在原画张上标注为提示中割时的标识，上面会标注有哪张是关键帧、帧数量和对象运动的速度变化，也称时间表。中割时根据这个标注画出每一张中间画。

在这个环节中，线条的质量要保证没有脏线、断线和出头的线，明显的接线也要检查修正。如图1.59所示，一定要保证线条的稳、准、挺。中割时也要参考原画，区别使用线条，比如轮廓线或强调的部分用粗线，眼皮、睫毛和衣褶等用细线，中等粗细的线条用于其他。在中割时，每张的动作幅度和形变大小根据轨目进行绘制。如图1.60所示，轨目中割越密集代表速度越慢，越稀疏代表速度越快，这些中间画通过它的提示，才能完成有节奏变化的流畅动作。因此在轨目上需要加编号，以便区分不同物体的运动节奏，再根据轨目来填写相应的摄影表。

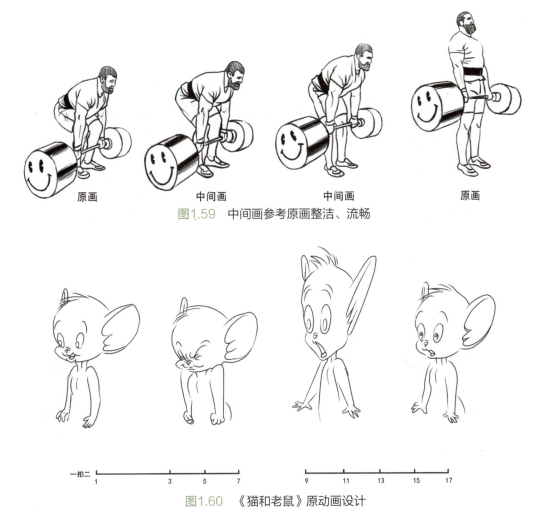

图1.59 中间画参考原画整洁、流畅

图1.60 《猫和老鼠》原动画设计

1.10 动画的四个基本表现要素

动画的四个基本表现要素是物体属性、运动速度、运动方向和所处环境。

1.10.1 被绘制物体属性分析

这方面主要分析被绘制物体是什么，是属于生物还是非生物。生物体需要考虑骨骼、身体结构、性别、情绪、性格等。如果是非生物就需要分析它的质感、形状、重量等。然后根据导演要求和运动规律有针对性地进行动作设计，根据角色的各自特点进行塑造。如图1.61所示，主要人物阿拉丁的动作是滞后于猴子的。为了表现猴子阿布顽皮

的性格，无论是动作还是表情都是基于对物种本质和性格的了解与分析。原画师根据剧本要求，不仅夸张了猴子阿布动作敏捷的特点，也着重刻画它人性化的一面，使角色性格生动鲜活。如图1.62所示，仙女是神话中的人物，设计动作遵循剧本要求，把握住人物特征，画面中角色动作轻盈柔美，飞天时要有明显的失重感。

图1.61 《阿拉丁》动作画面

图1.62 《大闹天宫》中七仙女动作画面

1.10.2 被绘制物体运动速度分析

对于运动速度的分析一般来源于两个方面：一是根据剧本分析得来角色本身的运动

速度以及情绪变化导致的快、慢、加速与减速；二是施加在角色身上的力量大小对运动速度的影响。如图1.63所示，《海底总动员》中马林遭遇危险或迫切营救尼莫时与开场送尼莫上学时，游动的动作速度截然不同。它的动作速度和心情有直接关系，开场它因为担心尼莫心情复杂，动作小心翼翼，对比尼莫动作慢了很多。但当在营救孩子的路上遇到危险时疯狂逃命以及迫切奔到孩子身边时，动作速度飞快，各种情境中同一角色会以不同状态进行表演，影片中创作者利用动作的节奏变化来表达对父爱的歌颂。我国经典动画片《大闹天宫》中玉皇大帝和哪吒身份不同，在动作表演上也要符合剧本要求，如图1.64所示。在动作设计上和缓威严，这样才能表现出君主之风。而根据剧本分析，哪吒的人物形象性格刚烈，在很多动作表现上运用运动线来表现速度，如图1.65所示。两种性格迥异的人物以动作速度来区别君主与武将的形象塑造。

图1.63　《海底总动员》中角色动作画面

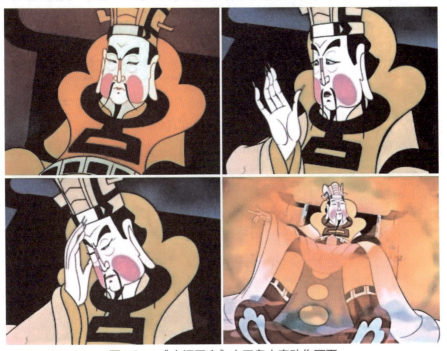

图1.64　《大闹天宫》中玉皇大帝动作画面

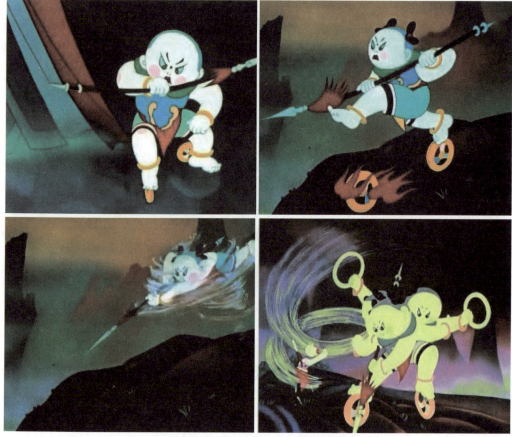

图1.65 《大闹天宫》中哪吒动作画面

1.10.3 被绘制物体运动方向分析

这里一方面要准确地表达角色本身的运动规律是直线运动还是曲线运动，以及在画面中的位置变化。另一方面，在运动轨迹上加以调整以达到平衡画面的效果。如图1.66所示，影片中以大全景开场交代地形，然后是木兰练武的场景。由于她练武时运动幅度较大，将镜头推进至全景有利于集中角色表演。为了更好地表现动作力度，在木兰跳起落地时，地面上升不仅增加了下落的力道，也能起到平衡画面的作用。在拍摄时，很多时候会出现主体不动，但其他物体围绕她展开运动，由于这种动与静的对比反差较大，所以可有效地将不动的主体衬托出来。如图1.67所示，舞者们以画面中心为轴，对称地进行聚散，在视觉上给观众一种稳定感，为最后舞者退下，皇帝从画面中心出场做铺垫。

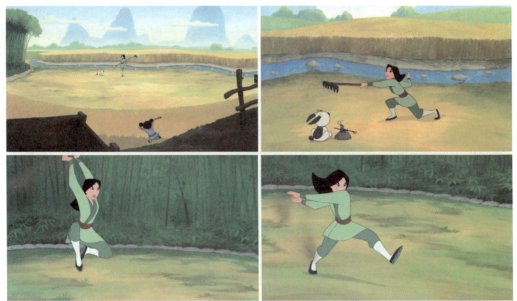

图1.66 《花木兰2》中木兰练武片段画面

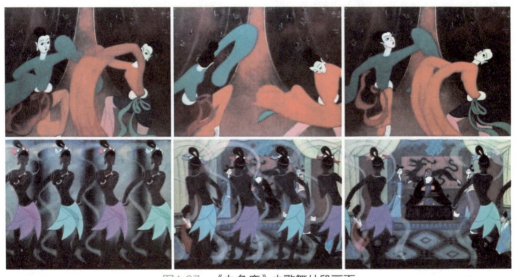

图1.67 《九色鹿》中歌舞片段画面

1.10.4 被绘制物体所处环境分析

　　自然界中同一角色由于处在不同空间,所以也会对运动速度及幅度造成影响。最常见的是在空气中,但在水下时由于阻力的影响,运动速度也会产生变化。在很多影片中,为了表达生动的情节,风力和温度的变化也会使角色在动作的速度方面受到影响。如图1.68所示,角色为了与魔法力量对抗,跌跌撞撞,导致动作减缓,表现出一种吃力

的状态。如图1.69所示,当马林意识到儿子被抓住时,奋力追赶快艇,可怜弱小的它被快艇动力桨激起的水花打了回去。在这个过程中由于马林体量太小,一切动作都不受自己控制,而是随着螺旋状的水流"风暴"失控地被甩到一旁。经历这套激烈的动作后,画面上渐渐消失的快艇暗示出马林的绝望心情。

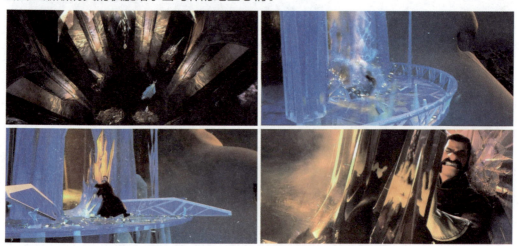

图1.68 《冰雪奇缘》中人物动作受环境影响的案例

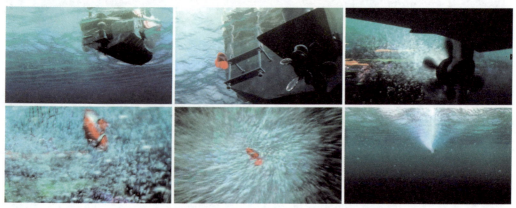

图1.69 《海底总动员》中角色动作受环境影响的案例

1.11 运动中速度与节奏的控制

影片中除特殊情况外,一般很少出现匀速运动,只有为动作赋予节奏上的变化才能使动作具有表现力。造成节奏变化的原因主要是速度发生变化,例如以下几种节奏变化。

(1)静止——快速或者由快速转慢速——静止,这种渐进式的速度变化相对平和。

如图1.70所示，俯瞰远去的船只，在制作时遵循近快远慢的透视原理，背景移动速度较慢，变换机位切镜后人物加速度摇桨，使船只快速行进直至最后靠岸。在整个动画过程中，动画节奏逻辑关系处理清晰，以递进式加速将角色急于到达对岸的心情有效地传达给观众。

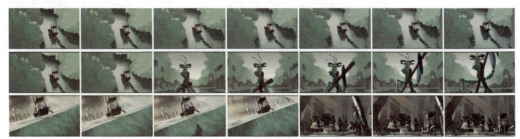

图1.70　《功夫熊猫盖世五侠的秘密》中渐进式加速动作案例

（2）快速——骤停——快速，这种速度上的强烈反差往往会给人跌宕起伏、不安定的心理感受。如图1.71所示，加速行驶的机车在落入泥坑后画面相对静止，然后突然在泥坑中一跃而出，这种大反差运动速度的变化使观众的内心时而紧张，时而松弛。

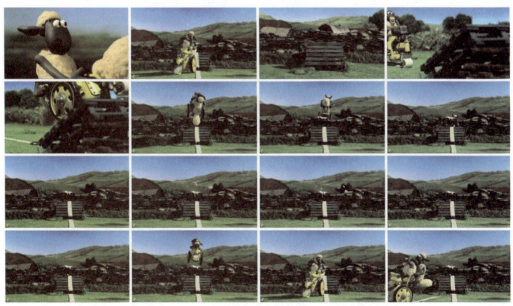

图1.71　《小羊肖恩》中强烈速度反差动作案例

（3）慢速——快速——忽然静止，这种在加速中忽然停止的节奏，会给人突兀的心理感受。通过分析我们发现无论是哪种节奏，无非是在整段动作中富有速度加快与减慢的变化效果，以夸张动作节奏来丰富观众的心理感受。如图1.72所示，影片中杰瑞一开始抱着试探的心情，摇摇晃晃地走上木板，在身体不稳时开始动作加快，然后瞬间滑下，被奶酪压在下面。这个动作过程由慢速——忽然加速——骤停，形象地再现了角色心情与空间中动作的合理性，使观众产生角色带入感。

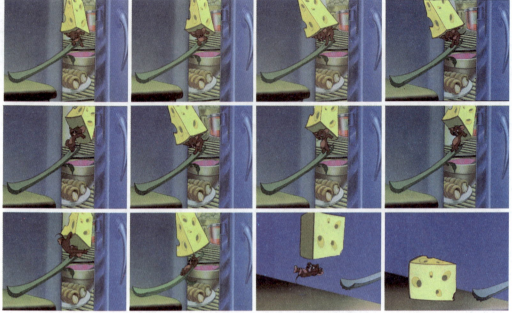

图1.72 《猫和老鼠》中加速骤停动作案例

1.12 物体的运动与空间关系

在一组连续的画面中，物体的运动轨迹及速度的表现与空间环境的塑造有密切关系。例如，我们清楚地知道作为人类行走或跑步常规的步幅，再根据这种经验将其转化到这些运动的画面中，能明确场景中各部分之间的距离。由于透视原理，当我们坐在火车上观赏车窗外的景物时，距离我们近的景物转瞬即逝，而远处的景物却会在眼中停留时间长一些。所以在需要表现运动物体在空间中的变化时会遵循近快远慢的原则，体现在画面上就是远处的画面形变及位移幅度小，近处的画面形变及位移幅度大。如图1.73所示，以一拍二3秒动画为例，为了容易分割，我们需要37张画面，在镜头中先要确定两个极端位置。如图1.74所示，确定地平线位置后，将两个极端位置的物体顶点连接起来，明确运动轨迹及运动过程中尺度变化的大小。将画面1与37的顶点与底部做交叉线连接，得到一个焦点。如图1.75所示，通过交叉点得到的画面19中物体的位置。这个位置才是在透视空间里本段距离的中间位置。如图1.76所示，继续分割得到另外两个中间位置。如图1.77所示，一直分割到合理的张数，用这种方法可以很容易找到原画透视图中的位置。

图1.73　透视空间中物体移动原画位置1

图1.74　透视空间中物体移动原画位置2

图1.75　透视空间中物体移动原画位置3

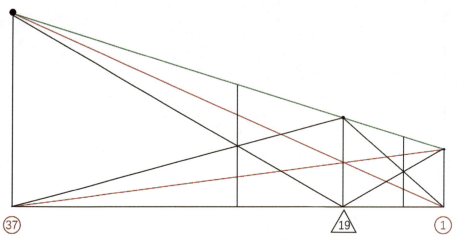

图1.76 透视空间中物体移动原画位置4

图1.77 透视空间中物体移动原画位置5

第 2 章
常见力学原理表现

- 速度的分配——运动中的加减速
- 夸张的压缩与伸长
- 滞后、跟随与重叠
- 预备动作、反作用力
- 注意重心的变化
- 弹性运动、惯性运动、曲线运动

2.1 速度的分配——运动中的加减速

自然界中任何一个物种在一组动作表演中，由于各自的重量、外界摩擦力、作用力以及空气中的阻力等各种因素影响，都会产生力的增强与衰减的变化。在动画中加减速表现得当，可以使动作看起来生动且富有情趣。如果动作节奏一成不变，即使有漂亮的运动轨迹、细腻的动作变化，那么也终将是一套呆板的动作表演。如图2.1和图2.2所示，以最简单的皮球弹跳为例，由于它的自身物理属性，在遭受到地面挤压时积聚力量而弹起后释放出的弹性使速度加快，再次落地时由于地球引力也会产生速度的变化，这样反复多次，直到摩擦力把弹力渐渐削弱，它会越弹越低，直到再由滚动变成静止，力量消磨殆尽。整套动作中球落地的一瞬间是这个动作过程的关键部分，形变幅度和位移大小取决于球的材质。一定要在落地挤压前加上接触地面拉长形变的画面，并且与之接触地面点重合，这样可以更有效地表现重力。而弹起时虽然画面重合于落地挤压画面，但并不接触地面，以便表现弹性的张力。

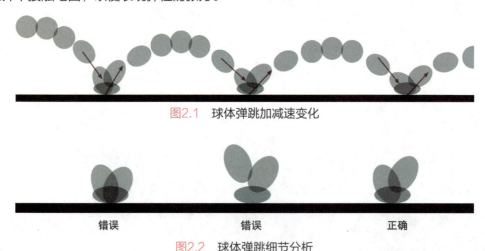

图2.1 球体弹跳加减速变化

图2.2 球体弹跳细节分析

这里调节加减速的变化直接表现出皮球的弹性特征，动作富有张力。不同属性的物体运动节奏也有明显区别。如图2.3所示，观察保龄球的运动节奏，我们可以看到，由于推动力的影响起初是一个加速度的运动，但由于空气阻力和地球引力的影响速度会渐渐下降。

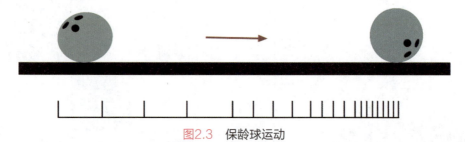

图2.3 保龄球运动

2.2 夸张的压缩与伸长

动画与实拍不同的是，在制作中可以通过主观的夸张与变形来提升画面感染力。这也是银幕中动画表演与实拍的根本性区别。如图2.4所示，影片中汤姆用力砸扁杰瑞，杰瑞身体压扁收缩，为了得到更好的弹性效果，后面加了一个缓冲然后突然弹起，身体拉长超过常规尺度，最后加入几次幅度递减的收缩弹起。角色夸张的弹性效果处理，增添了戏剧性表演效果。关于反复挤压拉伸，尽量避免力道相同。如图2.5所示，红色图片框中杰瑞反复试图利用螃蟹拔掉箍在头上的瓶盖，超尺度的拉伸效果使脸拉长近1倍，紧接着拔掉瓶盖的瞬间脸部迅速收缩回原状，正是这种夸张效果巧妙地利用弹性原理来表达拔瓶盖的力度之大。下面黑色图片框中，惊恐的杰瑞在发现身处险境时纵深向上拉伸躯干，随后落地飞快地跑出画面，在逃跑的处理上横向夸张拉长了身体和耳朵，配合运动线，速度感十足，生动表达出杰瑞当时迫切逃跑的状态。

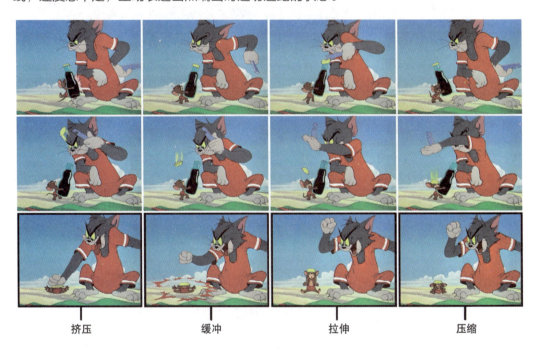

挤压　　　　　缓冲　　　　　拉伸　　　　　压缩

图2.4　《猫和老鼠》中的挤压范例

在动画中挤压和拉伸是配合表现的，在外力影响下物体被压紧收缩，但随之会展开。这一过程中挤压力越大，力量积聚越大，在适当条件下拉伸的幅度也会相应增大，依然遵循弹性原理。但无论如何挤压与伸长，物体的总体积不会发生变化。如图2.6所示，角色咀嚼食物时收缩面部肌肉，压扁脸部随之利用面部肌肉弹性的特征在下一动作时夸张拉长面部，以达到用力咀嚼的效果。

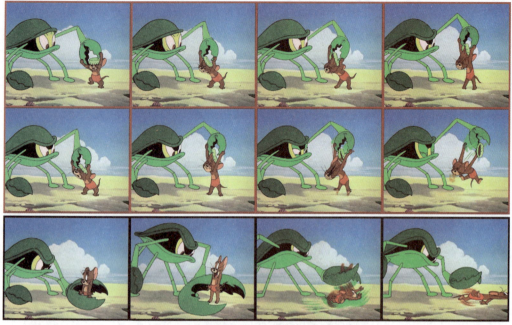

图2.5 《猫和老鼠》中的夸张拉伸范例

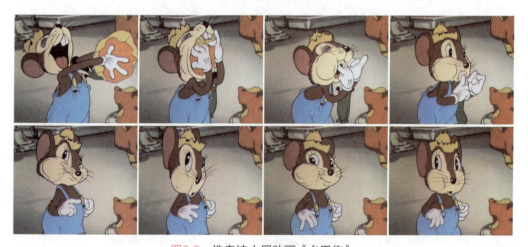

图2.6 选自迪士尼动画《乡巴佬》

躯干各部分的夸张与变形,也是表达人物性格以及个性化动作表达的一个重要方面。在迪士尼早期动画制作中,曾经开拓性地尝试将肢体拉长和收缩并结合动作节奏变化来表现米老鼠的性格特征,得到了欢快的喜剧效果。如图2.7所示,当米老鼠被设计者抛弃了骨骼和肌肉,夸张地拉长了手臂,并让它举起来超负荷重量的物品时,虽然这种处理在动画中呈现出不符合现实中所能看到的动作,但这种夸张无疑增加了影片的喜剧效果,并完美表达出人物顽皮的基本性格。

图2.7　选自迪士尼动画《威利号汽船》

有时候，为了表现特定情景中人物动作的戏剧化表演，在制作时会加入一些不切实际的内容，就是这些被夸大了的动作才使影片中的人物情绪表达显得入木三分。如图2.8所示，当唐老鸭拼命想摆脱扣到臀部的鱼缸时，无奈腰带将鱼缸和一个家具捆绑在一起，根据角色性格，易怒的它疯狂地朝前挣扎，配合脚下不停加速的步伐与极限拉长和压缩的身体，很容易让观众体会到它狂躁的心情。

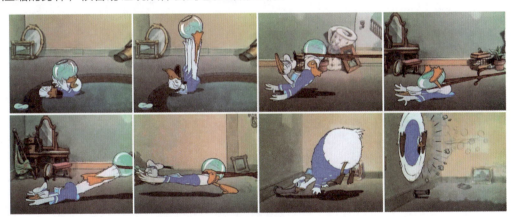

图2.8　选自迪士尼动画《搬家日》

2.3　滞后、跟随与重叠

一般情况下，每个生物发生动作改变时，各部分的动作开始、过程和完结都会以不同节奏在不同的时间点开始或结束，为了达到这种真实的效果，滞后一些动作是提升动作质量的必然途径。这样处理运动中的各部分，一般会造成这些部分有相互重叠的现

象，我们把这种动作称为重叠动作，也称跟随动作。在这种情况下，一定要分清楚动作的先后顺序，以及动作之间互相影响的结果。如图2.9和图2.10所示，当我们坐在显示器前需要凑近屏幕仔细看清屏幕上的内容，描绘这个简单的动作时，结合实拍我们发现，为了表现更好的动作效果，不会把中间过渡的原画加在起始动作和节奏动作的中间位置，而是偏向其中的一张。我们发现就是这样一些细节的改变，使整套动作变得富有生机。如图2.11所示，在大的动作中找到这些细节的变化，就是能让每张画之间的关系明确，避免图中过于机械化的设计，可以使动势更加明显，也就是说，其中的"小变化"越多，最终的动画越有活力。

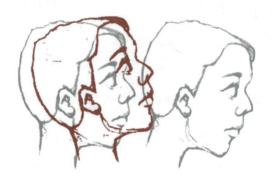

图2.9　小原画靠近起始张原画的动作设计

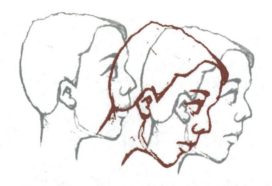

图2.10　小原画靠近结束张原画的动作设计

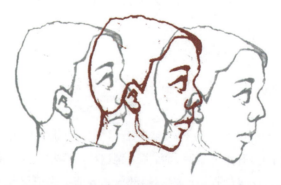

图2.11　小原画位于中间位置的呆板动作设计

2.4 预备动作

当我们要做出一个经过思考后产生的动作时，往往会通过大脑反应而做出一个与此动作方向相反的动作，这一过程就是预备动作，它的意义在于集聚能量得以更加有力地完成目标性动作。这种细微的动作很可能在实拍中不容易被强调，但在动画表现中，将这些预备动作夸张，可以带来更强的动作效果。这样观众们更容易从预备动作中体会到接下来会发生的动作幅度大小。预备动作是一个相对慢的表现，当然它比目标动作的动作幅度小一些。在速度控制上预备动作越慢，力的积压越大，这样就会造成目标动作越快，使画面上目标动作形变越大。如图2.12所示，当一个愤怒的人在指责另一人时，光是用力点指是达不到预期效果的，需要将预备动作收缩向相反方向，才能表达出那种带着愤怒、激动的情绪点指的情感。如图2-13所示，角色在向前迈步前加入一个向后的动作，减慢迈步脚的动作速度，很形象地把角色鬼鬼祟祟的状态表现出来。

在运动方向上，我们一般会本着向前的动作，预备动作为向后的趋势；向后的动作，预备动作会向前；向上的动作会配合向下的预备动作。例如，下蹲向上起跳，蹲的越低我们会向上窜起更高。因此在设计这种动作时，我们先要考虑目标动作的力度和方向，给其加上合适的预备动作，才能更加生动地表现整套动作。

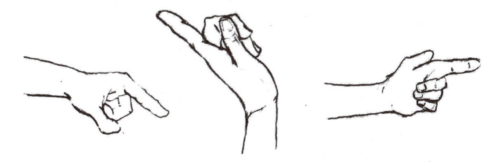

图2.12 加上预备动作的伸手指认动作

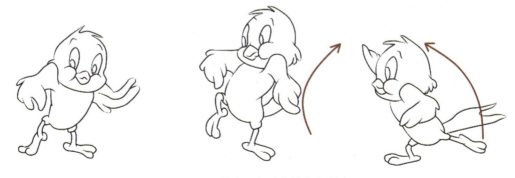

图2.13 带有预备动作的角色行走

2.5 反作用力

在动画中，合理利用并夸张反作用力，可以表现出很多实拍中不易表达的动作效果。如图2.14所示，设计一个胖嘟嘟的女孩在奔跑时，身上的赘肉会随着运动节奏上下颤动，我们利用反作用力的原理进行刻画，就会把人物吃力笨重的状态表达得更加细腻。

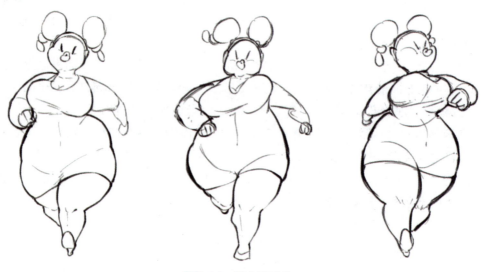

图2.14　胖女孩跑步

表现反作用力时，应遵循柔软有弹性的部分向与发力方向相反的方向运动，比如头发、衣褶、臀部、女性的胸部等。

如图2.15所示，画面中描绘了一位挺胸丰臀的年轻女性。为了表现她胸部与臀部的弹性，根据反作用力的原理，在她行走过程中处于高位时，这些柔软且有弹性的部分会产生与整体运动方向相反向下的动势。而处于行走低位时，这些部分则会产生向上的动势。这样既能避免人物动作僵硬，又能使人物的特点明确表达出来。

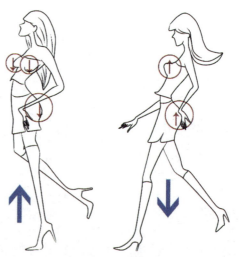

图2.15　反作用力动作在女性特征上的应用表现

如果要描绘女性的背影，臀部与裙摆由于牵动的反作用力，会是相反的方向。如图2.16所示，要注意的是中间过渡位置的原画，需要延迟臀部摆动的动作。而裙摆的动作随着臀部左右摆动，朝相反的方向运动，至于摆动幅度的大小，完全取决于我们需要表达的夸张效果。

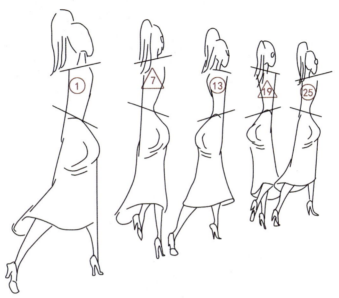

图2.16　反作用力动作及延迟效果在女性特征上的应用表现

同样表现向上蹿跳然后下落的人时，头发和衣物的动作也要根据反作用力的原理进行设计。如图2.17所示，花木兰在上蹿时头发会下压垂落，下落时头发会上扬飞舞。

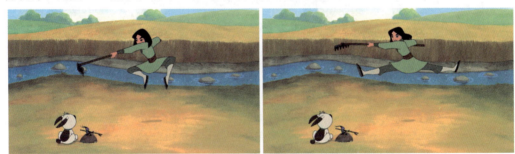

图2.17　《花木兰》中花木兰头发反作用力与延迟效果的表现

2.6　注意重心的变化

在自然界中，无论哪种动物行走，都会有双脚或四足交替的动作发生，在这个动作过程中为了保持平衡，重心在不断改变。在换腿的一瞬间就会自然而然地把重心转移到

相对的一侧。如图2.18和图2.19所示，正常情况下，肩的倾斜方向一般与胯部呈相反的角度运动，细心观察我们会发现，抬腿越高这种倾斜的夹角会越大，反之夹角会越小。

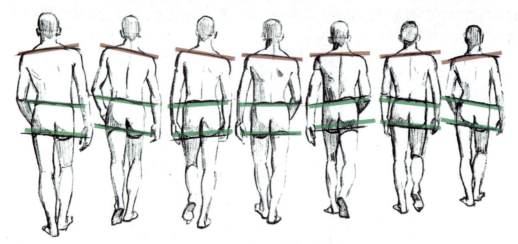

图2.18　人类行走动作重心转换

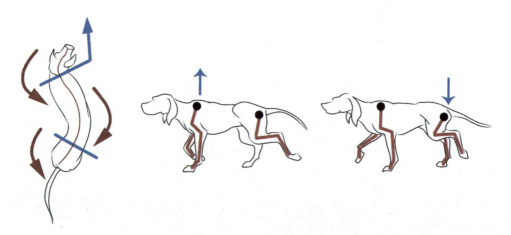

图2.19　四足动物行走动作重心转换

2.7　弹性运动

作为原画设计人员，设计动作时不仅要真实再现生活中的各种动作，并要在这种真实的基础上加以夸张，以达到动画区别于实拍的动作效果。在自然界中，物体一旦发生动作，均是力的不同表现，那么我们只要了解生活中各种作用力的特点并结合被绘制物体的体积、重量、质感等属性，无论遇到多么复杂的运动方式，都将不再是一头雾水、无从下手的状态了。

本章最后三节着重讲解常用的几种基本动作表达方法，以及设计时需要遵循的一些要点。目的在于面对一些复杂运动时，逐渐培养自己分析动作的能力，能够在整套动作中归纳出各个动作阶段属于哪一种运动方式，并合理地将这些规律带入设计中。深入对基本动作的认识和运用，有利于提高对动作表演的认知深度，可以帮助我们设计出那些既带有个性化色彩，又合乎自然规律的动作。

弹性运动是动作设计中最主要的表达内容之一，也是我们在进行原画设计时需要考虑的重要因素之一。当一个物体受到外界力量挤压时会产生形变，在外力消失或衰减后，此物体会恢复原本的性状，这种物理学性质把它称为弹性。现实中任何物体在运动时都会带有弹性影响作用下的形变，只不过根据各自的属性形变的大小不一。如图2.20和图2.21所示，初学者往往会犯过于注重物体本身的材质属性，而忽略弹性的错误，致使画面表达虽然合乎逻辑，但却难以给人带来生动的感受。两图均为人物挥动手中棍棒的原画设计图，前者设计者过于注重棍棒在现实中的硬度，虽然与后者所表现的运动轨迹完全相同，但对于棍棒弹性的表现缺少夸张效果，导致设计出的动作效果显得很僵硬。

 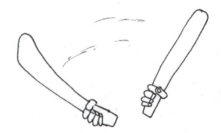

图2.20　现实中的挥棒动作　　　　图2.21　加入弹性设计的挥棒动作

我们有了对物体弹性的理解，在进行原画设计时主观地加入一些夸张效果。这一过程本身就是原画师进行动画再创作的重要环节，缺乏弹性夸张的动作会显得力度欠佳。如图2.22所示，下落的球体由于形变大小的不同，给人的直观感受一是落地力度上的区别，二是球体本身材质上的明显差异。如图2.23所示，一个沉重的书包，现实中在下落以及接触地面时，形变的大小改变不会很大。但在动画表演中，我们在设计原画时，一定会夸张处理弹性效果，以此来增强动作的张力。

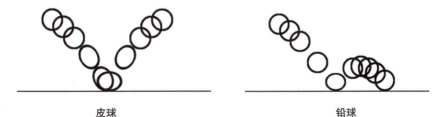

皮球　　　　　　　　　　铅球

图2.22　皮球与铅球落地弹性对比

图2.23　书包落地弹性形变表现

众所周知，大家喜爱的迪士尼动画，大量采用强烈的弹性动作效果，在这一方面的深入研究与广泛应用，使很多经典的动画人物深得人心。夸张的弹性表现也成为该公司著名动画影片中人物形象最具代表性的表演风格。如图2.24和图2.25所示，无论是夸张拉伸并回弹的小象鼻子，还是唐老鸭下垂的肚皮，都为角色塑造起到了强化作用。

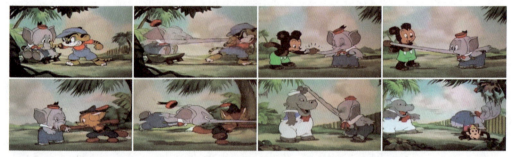

图2.24　迪士尼动画《小象埃尔默》中，夸张的弹性动作表现，为影片增强了动作表现力

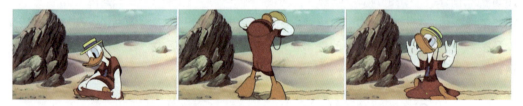

图2.25　迪士尼动画《米老鼠和唐老鸭》中，富有弹性设计的表演

2.8　惯性运动

惯性定律为牛顿第一定律，是指一切物体在没有受到力的作用时，总保持静止状

态或匀速直线运动状态。这说明任何物体在没有受到力的作用时，运动状态不会发生改变，静止的物体将永远保持静止状态，运动的物体将永远保持匀速直线运动状态。物体这种保持运动状态不变的性质被称为惯性。世界上所有物体都有惯性，因此在动画制作过程中，原画设计必须考虑到如何合理地表现物体惯性，并利用这种运动所带来的效果来增强视觉感染力。

与弹性运动相同，只要物体受力就会有惯性产生，只不过根据物体的质量、运动速度、受力大小、反作用力的大小等，惯性运动对物体形变造成的影响也有所不同。以下列举的三组画面均为同一卡车在不同的行驶状态时的动作原画，现实中卡车行驶至刹车的状态，如图2.26所示；动画中卡车刹车的动作过程，如图2.27所示；动画中急速行驶中满载货物的卡车刹车的动作过程，如图2.28所示。通过比较我们不难发现，后两种被夸张惯性的表现应用在动画中无疑使动作看起来更加让人体会到运动的魅力。尤其是图2.28中，极端的压缩车体发生形变，并让后车轮抬起更高，导致货物向前翻落，明显让观众感受到货车载物超重并超速行驶的状态。

图2.26　卡车刹车的动作表现

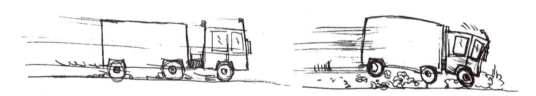

图2.27　卡车极速刹车的动作表现

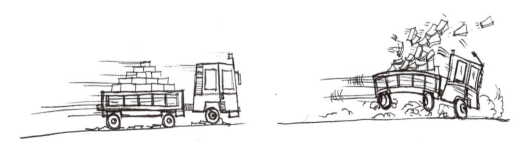

图2.28　满载货物的卡车急刹车的动作表现

为了更丰富地表现行驶中车轮的动作，可以将运动中的车轮中心位置随行进方向产生偏移。如图2.29所示，通过夸张压扁形变的轮胎来增强前行的运动效果。

飞速行驶的轮胎　　　　　　　　加入惯性夸张设计后飞速行驶的轮胎

图2.29　行驶中的车轮原画

当然要想达到满意的视觉效果,仅仅是概念性地将惯性表达出来是远远不够的。我们知道惯性的大小取决于物体质量的大小,物体质量越大,惯性越大;物体质量越小,惯性也就越小。例如,一只小老鼠与一头大象在运动时所产生的惯性相比,大象比小老鼠表现出来的惯性要大得多,因为小老鼠在质量上与大象相比有巨大悬殊。如果是两种动物出现在同一画面中,要特别注意惯性上的区别对待。在同时表现两个或多个不同重量和体积的物体时,我们还需要主观地在画面上加以改进,以获得符合剧本中情节与角色的要求。

2.9　曲线运动

各种物体的运动都有各自的运动曲线,即使有时候动作走势比较平缓,在动画中我们往往也会夸张一下运动轨迹,使其变得富有曲线美感。因为曲线的弧度更容易使观众从视觉上感受到弹性,从而产生柔和舒适的感受。常见的曲线运动有以下四种。

(1) 弧形曲线运动。
(2) 波形曲线运动。
(3) 螺旋形曲线运动。
(4) S形曲线运动。

弧形曲线运动分成两种,第一种为抛物线形的弧形曲线运动。如图2.30所示,用力抛向前方的苹果,运动方向上是向前的,但由于地球引力和空气阻力的影响,在运动过程中轨迹呈一条弧形向前运动,速度上也会在不同阶段受力的影响而发生改变。加动画的过程中需要注意苹果刚被抛出时由于推动力的影响速度加快,这就意味着在制作中中间画较少;当到达抛物线高点时大部分推动力被消磨掉,速度下降减慢,中间画增多;在下落过程中由于地球吸引力的原因,速度又会由慢变快,中间画再次减少,原画绘制过程中需要配合制作轨目以提示加动画张数及位置,以明确整个动作在各种力的作用下速度的变化。通过轨目可以看出,画面中苹果在弧形运动过程中由于各种力的影响速度发生改变,呈现出加速——减速——加速的速度变化。

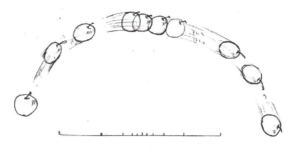

图2.30 向前抛出的苹果

第二种弧形运动也非常多见,是指物体的一端被固定,另一端在受到力的作用时发生摆动,运动轨迹也呈弧形,这种弧形运动被称为"钟摆运动"。如图2.31和图2.32所示,在生活中,以固定一点或关节为定点带动四肢的动作,手臂和腿部的动作方式都属于这种弧线运动。

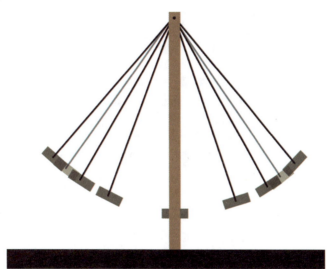

图2.31 荡秋千产生的弧形运动轨迹

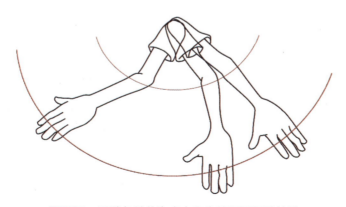

图2.32 手臂各关节为定点产生的弧形运动轨迹

当我们把软而轻的片状物体固定，如果它受到外力的作用，其运动方式是顺着发力方向往相对方向形成如同海浪般、一浪接一浪的波形曲线运动。"波"在物理学中是指振动的传播，而我们在动画中所要表现的是"波"为能量传递的过程。如图2.33和图2.34所示，设计要点在于如何描绘力的传递过程，这一点从视觉上来看，更像一些小球有节奏地滚动。在制作时，要注意波形一定要顺着力的方向走，千万不能随意改变次序，不然会导致动作错位或混乱。为了避免动作僵硬、呆板，动作中大小要有变化，运动曲线需要顺畅，而且节奏要有动作的韵律。这种运动方式常见的如迎风招展的彩旗、和风吹过的麦田、迎风飞舞的斗篷等。

图2.33 波形能量传递

图2.34 迎风飞舞的斗篷原画设计

如果将一个带状物体绕圈转动,也会产生一种曲线运动,同样是表现力量的传递。不同的是由一点发力,连续不断的圆形轨迹被惯性连接起来后形成一个螺旋形运动曲线,生活中甩动的绸带和水袖舞都属于螺旋形运动。如图2.35所示为龙卷风影响下的云,伴随螺旋形运动进行向前的移动。戏曲表演中演员们掌握精湛的技艺,利用这种螺旋运动曲线将水袖舞那种"行云流水"的美感表演得神韵合一,如图2.36所示。

图2.35 龙卷风的螺旋形曲线动作表达

图2.36 戏曲表演中水袖的螺旋形曲线运动

影片中还有一种经常见到的运动轨迹——S形曲线运动。在运动中物体本身形变为S形,力量从一点过渡到另一点,为了表现柔韧的特性,发力点将力量从一端过渡到另

一端，整个运动轨迹呈S形。比较常见的有甩动的牛尾和风吹的花草等，如图2.37和图2.38所示。

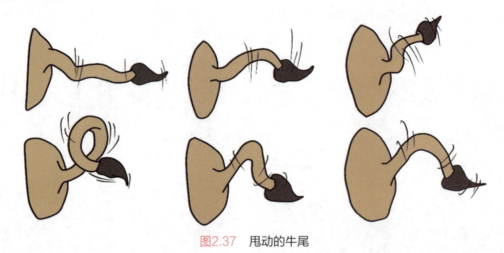

图2.37　甩动的牛尾

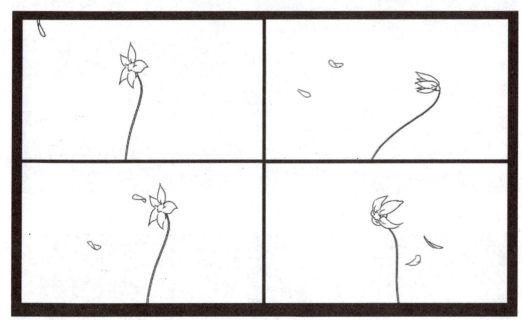

图2.38　被风吹的花

第 3 章
人物动作原画设计方法

- 人体结构、人体骨骼、人体肌肉
- 脸的透视、关于衣褶
- 人物行走动作分析
- 人物奔跑动作分析
- 人物跳跃动作分析
- 人物表情变化

3.1 人体结构

在动画制作过程中,调出生动、流畅的人物动作是必需环节。只有绘制出富有动作张力的原画,才能为后期加动画的工作提供有力保障。因此原画的动作趋势一定要明确,这里要求我们对人体比例、肌肉以及动态把握都有充分的理解。如图3.1所示,在草图阶段,确定绘制角度及人物动态线后,可将人体各部分归纳成几何体以保证透视准确。

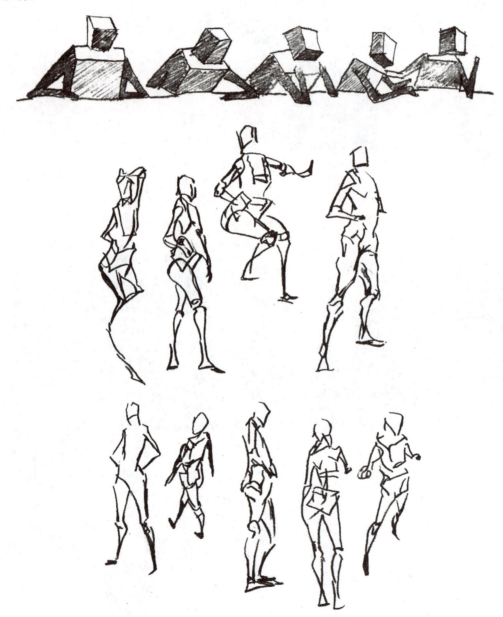

图3.1 人物形态草图

不同年龄人物的头与身体的比例各不相同。如图3.2所示,在人成长过程中,头部的生长很缓慢,而人体高度变化大多集中在腿部长短的变化,这也是为什么幼儿只有4~5个头高,而成人有7~8个头高的原因。当然,动画中为了塑造人物个性会加入很多夸张因素,这其中就包括身材比例。

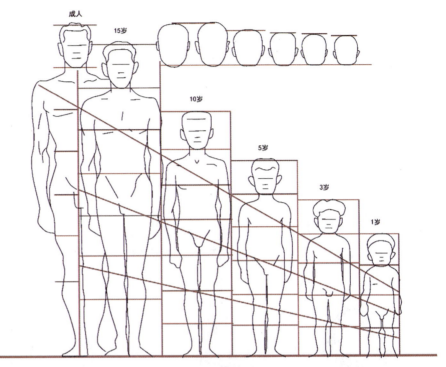

图3.2 人体身高比

3.2 人体骨骼

人体共有206块骨,它们相互连接构成人体的骨架——骨骼。如图3.3所示,人体骨骼分为颅骨、躯干骨和四肢骨三大部分。其中,有颅骨29块、躯干骨51块、四肢骨126块。

人体脑颅承载容纳大脑的任务,面颅生成五官。如图3.4和图3.5所示,头部在整体上分为脑颅和面颅两大部分。颧骨的表现在于突出人物脸形和立体感,而下颌骨对于面部表情刻画来说更为重要,因为它是头骨上唯一可以动的骨头,它对面部特征和表情影响较大,下颌角的转折角度直接影响脸部的长短刚柔,在塑造不同性别、年龄以及同一人物不同表情时,下颌骨开合大小和其形状是关键。

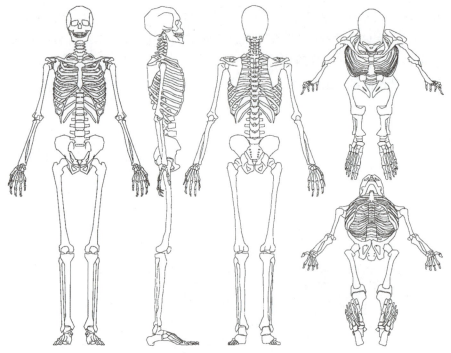

图3.3 人体骨骼图

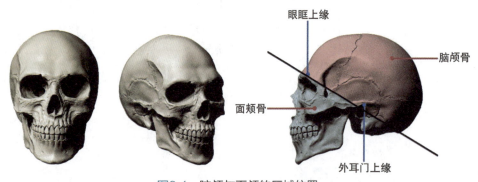

图3.4 脑颅与面颅的区域位置

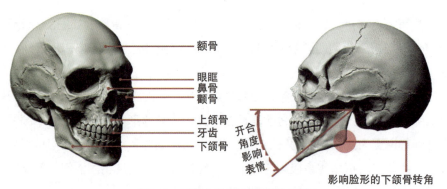

图3.5 面部表达重要骨骼点位置

在直立姿势下，人的脊柱有四个自然弯曲。如图3.6和图3.7所示，向前凸的颈曲、腰曲；向后凸的胸曲、骶曲。它们与人体维持平衡和直立有关，有助于减少人体运动时的振动和缓冲垂直压力，使身体保持平衡。同时也形成人体直立时的一种自然状态。

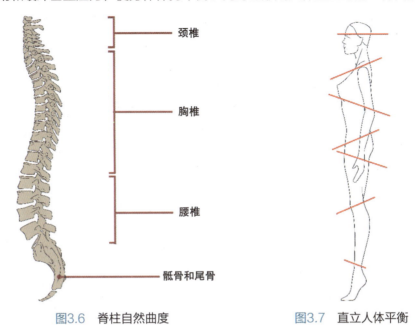

图3.6　脊柱自然曲度　　　　　　　　图3.7　直立人体平衡

在运动中由于重心的不断变化，肩与胯呈相反的角度关系。如图3.8所示，运动中肩与胯的角度关系呈反向。

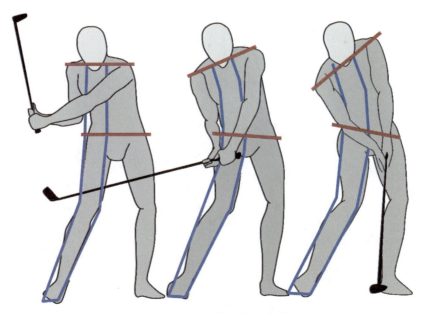

图3.8　运动中肩与胯的角度关系

上肢的起点是锁骨、肩胛骨与躯干的连接位置。如图3.9所示，上肢的开始处是在肩部的肩关节，我们的手臂可以360°转动，而腿是做不到的，可见肩关节是全身关节运动最灵活的一个。尺骨和桡骨的特殊构造，使它们在肘关节处可做缠绕前臂的动作。如图3.10所示，它的灵活度主要表现在手的翻转上，在上肢伸直的情况下，前臂与肩关节动作影响下，可以使手翻转达到360°。

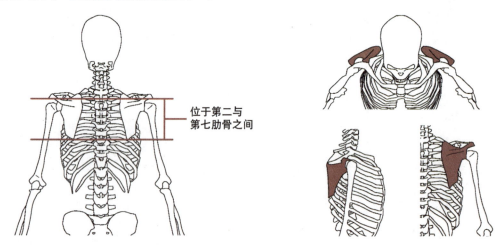

图3.9　肩胛骨位置

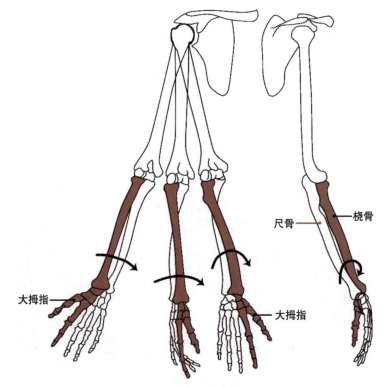

图3.10　前臂的骨骼结构

下肢通过盆骨与躯干相连接，它支撑着人体的重量并完成人体在空间上位移的任务，下肢的动作是支撑人体平衡的决定因素。如图3.11所示，下肢在活动范围和灵活性上来看比上肢小很多，下肢运动的主要形式是屈腿、伸腿和提腿等。当然，我们在设计很多带有个性化的人物角色时，不同的腿型和动作方式也能带给我们意想不到的效果。如图3.12所示，不同的人物形象在设计时改变腿型也能体现人物的不同性格。例如，X形腿很适合表现俏皮女孩的形象，O形腿加在老太太身上，可以更加生动地把她那种老态龙钟的样子刻画出来。

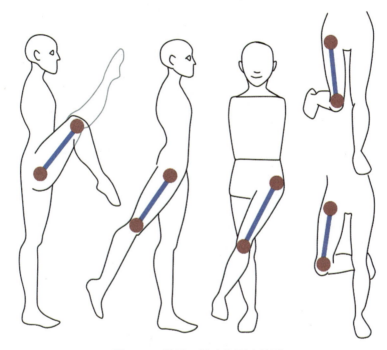

图3.11 常见下肢动作活动范围

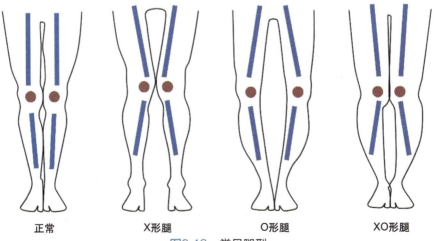

图3.12 常见腿型

我们掌握骨骼结构的同时，针对动作的设计，更应该关注一些主要关节的位置以及在其作用下的肢体运动范围。如图3.13所示为人体的主要关节位置，明确了这些关节位置，基本动态也就很容易把握住。

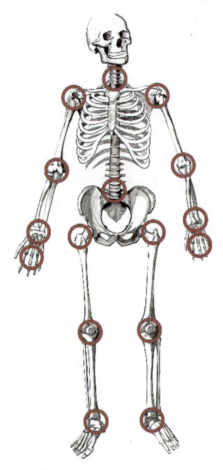

图3.13　人体的主要关节位置

3.3　人体肌肉

肌肉是人体的动力器官，它和骨骼共同发生作用，赋予了人体外在特征。我们全身约有630块肌肉，几乎占体重的50%，可见人体肌肉是身体的主体。全身的肌肉分为三种：第一种是随意肌，又称为"骨骼肌"，是我们的主要研究对象。第二种是平滑肌，就是为血管、胃、消化器官以及其他内脏充当衬里的不随意肌。第三种是心肌，就是心脏所特有的肌肉组织，能自动、有节律地收缩。

各部分名称一般来说都是按肌肉的类型、形状、位置、功能等分类起名。如图3.14所示，我们的各种动作都是相对应肌肉做出拉伸和挤压的结果，包括面部表情也是一样。这些受人的意识支配的骨骼肌，主要分布于躯干和四肢，受人的意识支配而产生随意活动，如走、跑、跳、投、推、拉等动作。常见的较重要的肌肉如斜方肌、三角肌、肱二头肌、胸肌、腹肌、股肌、腓肠肌、臀大肌等属于骨骼肌。

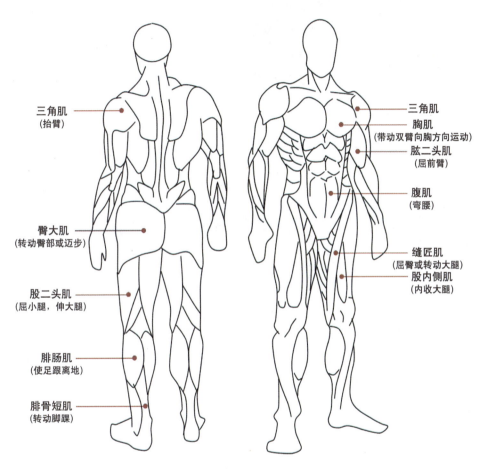

图3.14　人体肌肉

面部表情是指通过眼部肌肉、颜面肌肉和口部肌肉的变化来表现各种情绪状态。如图3.15所示，面部肌肉是比较重要的肌肉，例如，眼睛不但可以传情还可以交流思想，当眼睛发生变化时，它周围的肌肉会发生相应的改变，拉伸越大，眼睛睁得越大；反之挤压越大，眼睛眯得越小。在动画表演中，面部表情是一种十分重要的非语言交往手段，进行艺术创作时通过对人物面部表情的描绘，来表现人物内心的情绪和情感，鲜活地展现出人物的内心世界。

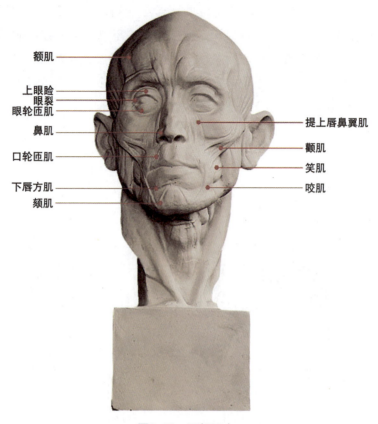

图3.15 面部肌肉

上肢肌肉是相互重叠的,如图3.16所示。它们在不同的位置与角度上互相穿插,榫接生成,构成了上肢运动的动力。

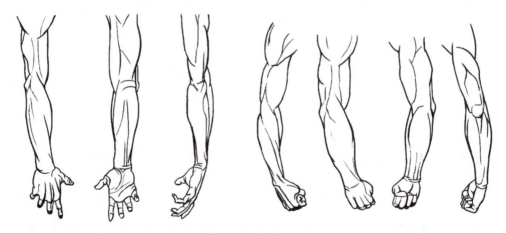

图3.16 手臂肌肉

腿部肌肉虽多,必要时我们可以在描绘时进行简化处理。如图3.17所示,腿部肌肉表现得当,能更有效地在动画中表现动作力度。

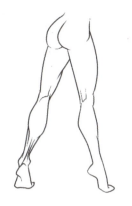
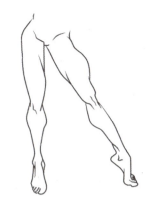
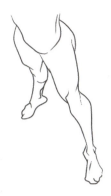

图3.17 腿部肌肉表现

3.4 脸的透视

在绘制面部时,一般会依照"三庭五眼"的原则。如图3.18所示,先以一条垂直线贯穿鼻尖及下巴作为中轴线,然后在眉骨处和鼻底处各绘制一条水平线。这样就把整个面部从发际线开始到颌底上、中、下三等分,"五眼"是指两眼之间距离一眼,两个外眼角到两侧发际各是一眼,加在一起刚好是五只眼睛的宽度。

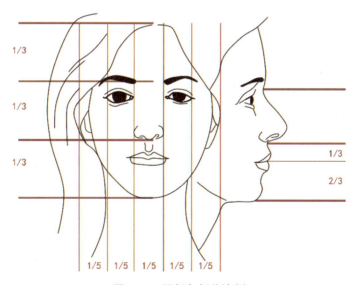

图3.18 面部各部分比例

根据剧情需要,我们经常会遇到镜头中的人物头部转动、抬起或者低下的情况,这里需要严格把握透视原理。如图3.19所示,在转头的动作原画中,准确地把握角度对动作的起始与结束有明确的动作指导意义。

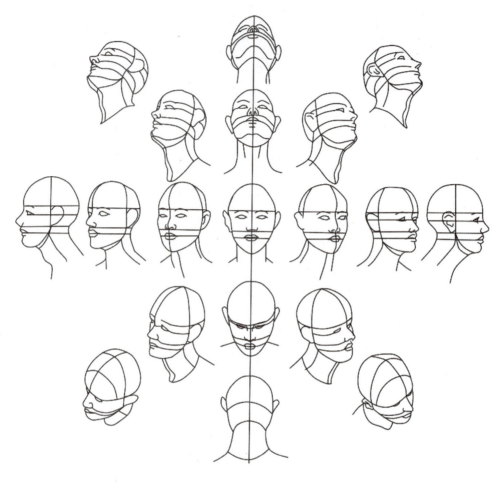

图3.19 头部各角度参考

3.5 关于衣褶

在写实动画中,衣褶的表现尤为重要。因为肢体被其包裹着,所以不合理的衣褶会造成人体结构不准确。我们要做到透过衣服也能清楚地让人知道关节位置以及肌肉的关系。

3.5.1 不同类型衣褶的画法

生活中衣褶主要是受以下几种力作用产生的:重力作用、挤压、拉伸、风力。如图3.20所示为重力作用和挤压相结合的褶皱画法。

图3.20　重力作用和挤压相结合的褶皱

在表现飘扬的旗帜、迎风飞舞的斗篷时，应注意风力和风向对绘制物的影响。如图3.21所示为拉伸和风力作用相结合的褶皱画法。

图3.21　拉伸和风力作用相结合的褶皱

在表现过长的裤腿、堆叠的袖口时，需要注意的是，由于本身长度难以伸展，造成堆叠的褶皱以穿插状态呈现出来。如图3.22所示为堆叠挤压作用力褶皱的画法。

图3.22　堆叠挤压作用力褶皱

在绘制由于人物动作拉伸造成的衣物褶皱时，应注意由动点底部开始呈放射状围绕肌肉走向延伸，越来越浅，至肌肉高点时褶皱消失。如图3.23所示为拉伸褶皱的画法。

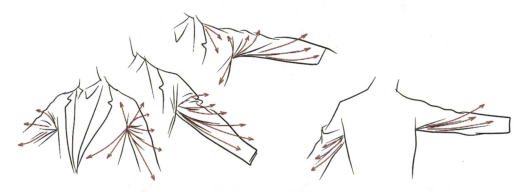

图3.23　拉伸褶皱

3.5.2　衣褶的综合运用

在绘制时，我们要注意不画无意义的衣褶，尽量追求简练并做到透视准确。如图3.24所示，基于衣褶为表现形体而存在这个原因，将人物动作放在首位，衣物在运动过程中造成的拉伸、挤压、垂挂、堆积等都是为表现动态及结构服务的。

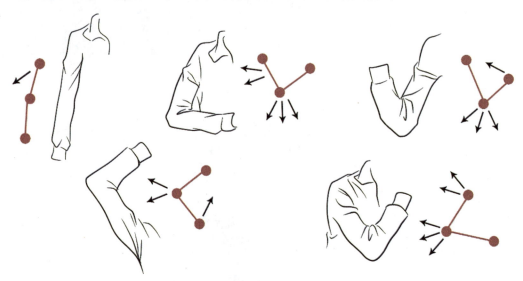

图3.24　上肢衣褶

在表现下肢衣褶时，先考虑动态确定关节点，然后根据动态大小及衣物布料进行分析绘制。如图3.25所示为不同动态下肢衣褶的表现；如图3.26所示为长裙装下如何透过布料进行肢体与动态的表现；如图3.27所示为下肢裤装动态及衣褶的画法。

第3章 人物动作原画设计方法

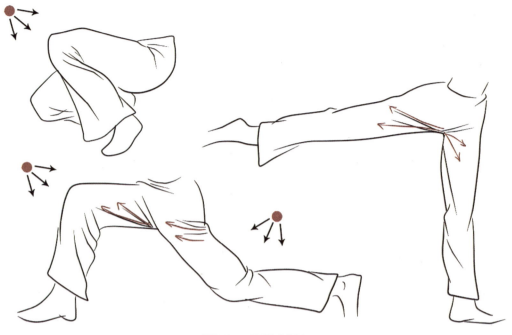

图3.25 下肢衣褶1

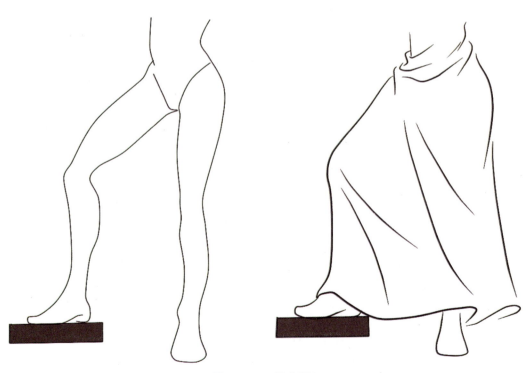

图3.26 下肢衣褶2

图3.27　下肢衣褶3

当设计同一人物及动作不同着装时，动点确定后包裹性越强的褶皱越多，这里衣物的材质和款式是主要考虑的对象。如图3.28所示为人物同一动作、不同服装及褶皱表现。

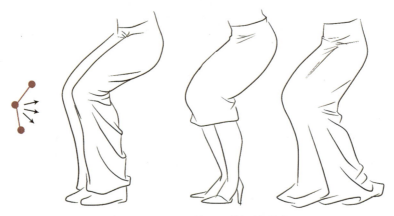

图3.28　不同服装不同的褶皱质感

3.6　人物行走动作分析

在动画影片作品中任何类型的角色，只要是以双足直立行走的形象，那么我们一般都会以人类的行走动作作为参考依据，对其动作进行深入创作。当然在塑造各种不同形象的动作时，由于剧本中对形象体态、性格、心境等方面的要求各有特点，只有在绘制原画时把握住各自的特征，才能更加鲜活地将形象与众不同的一面呈现在银幕上。日常生活中形容行走的词语有很多，例如大步流星、步履蹒跚、跌跌撞撞、大摇大摆……在这里我们不难看出，虽然都是描述行走状态的词语，但如果反映到画面上，无论是行走

的速度还是动作幅度的变化可谓相差甚远，由于不同情节的需要，人物动作各有特点。如图3.29所示，《卑鄙的我》中开篇赶羊人在沙漠中步履艰难，上坡时身体前倾幅度增大，为了迎合场景设置以及后面被飞驰的汽车撞倒的情节，人物行进速度缓慢才能与汽车的速度产生鲜明对比，充分营造了戏剧效果。

图3.29　《卑鄙的我》画面1

力的对比能够直接反映出速度的变化。如图3.30所示，汽车里下来的女人被顽皮奔跑的孩子拖拽前行，女人的身体后仰，重心向后大幅度偏移，造成如果没有绳子的牵引力便会倒地的视觉效果，即便以碎步前行，但在速度上被迫加快，与前面快速冲出画面的孩子形成鲜明对比，这样可以充分表现出孩子的兴奋程度。

图3.30　《卑鄙的我》画面2

在同一画面中，利用不同的行走姿态和速度，可以从表象上让观众体会到剧中人物各自的心理活动。如图3.31所示，最前面的姐姐若有所思地领着最小的妹妹，而妹妹由于年龄比较小，只能乖巧地加快自己的步伐，最后面的女孩还沉浸在自娱自乐的状态中，两腿画圈不紧不慢地跟随在后。三个人中换步频率最高的是小妹妹，最慢的则是不停左右转换重心画圈迈步的顽皮女孩，通过同镜头下三个人的同一动作、不同节奏的处理，巧妙地塑造人物各自的性格特征。

图3.31　《卑鄙的我》画面3

如果在构思人物动作时将运动速度与角色的体态进行反差设计，那么一般给大家呈现更多的是该人物的心理状态。如图3.32所示，体态丰腴的孤儿院院长面带喜色款款而来，轻盈的步伐体现出她当时灿烂的心情。虽然身形与动作有冲突，但正是这种反差效果完美地表达了院长心中的自我形象，使其颇有喜剧效果。

图3.32　《卑鄙的我》画面4

人物的行走姿态和速度可以表现人物当时的精神状态及性格特征，如图3.33所示。当对手的动作被加入弓背点头、甩脚走路的小细节会让人物的自信状态外露，足以显示其实力强悍。目的是为了表现主人公看到对手闲庭信步的样子后紧张的心理状态。

图3.33　《卑鄙的我》画面5

根据以上案例不难看出，生活中我们所看到的行走动作中，在大脑中的反应是行走速度的快慢、手臂摆动幅度大小以及身体左右扭转变化的直接成像。当然，在不同情境要求下设计具体动作时，我们会加入对整套动作的理解和夸张。在行走中，身体的位移和跨步大小直接导致速度的变化，对绘制张数的影响也是决定性的。

这里根据人物形象的动作特点需要合理设定张数：

- 正常行军步(1秒大约2步)——12+1格
- 悠闲地散步(动作稍慢)——16+1格
- 非常疲惫地走(动作缓慢)——20+1格

当以秒表计算出具体时间后，我们往往会加一张画，这样做的原因是在原画工作完成以后，加动画时奇数更容易均分。

3.6.1　侧面角度人物行走动作原画制作方法

人物的侧面行走是人物行走中最基础的动作训练，动画初学者从侧面入手相对容易些，在绘制过程中，要注意角色在行进中肢体动作的幅度、速度等的变化带给人们不同的感受，并且准确抓住这些关键的动作节点。

基于走路时需要双脚交替前行这一动作特征，重心的表现尤为重要。如图3.34所示，它是在前行中不断改变的，向前迈步的同时重心前移，而直立时重心垂直于地面，在重心变换时进行脚部的交替，这就造成了在运动中会出现人物高位与低位的变化。

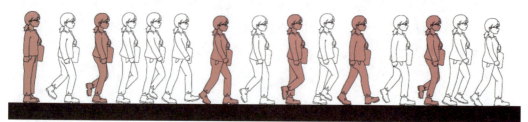

图3.34　行走动作高低位变化示意

(1) 重心的变化，导致身体高低位的变化。前脚着地时身体最低，单腿直立准备换步时，身体最高。

(2) 如图3.35所示，手脚的动作均为弧线运动，摆动方式与钟摆摆动方式基本相同。

(3) 关于左右脚与左右手臂的关系。如图3.36所示，它们成相对运动，左腿向前迈时右臂向前摆，右腿向前迈时左臂向前摆。

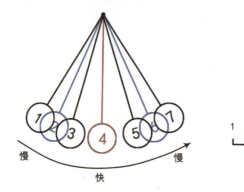

图3.35　钟摆运动

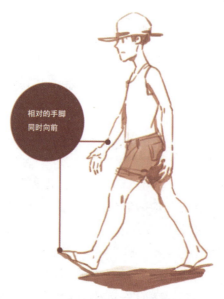

图3.36　手脚关系

(4) 脚的动作跟随脚跟。如图3.37所示,除了特殊动作要求外,一般来说正常行走脚跟先落地,然后是脚掌、脚趾。注意脚趾关节的动作。

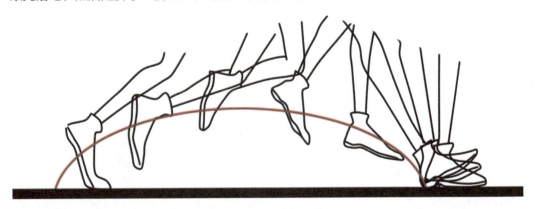

图3.37　脚部动作

我们在设计人体动作时,为了降低难度,往往会将人体以腰为分界线分为上下两部分。这是一个非常有效的避免错误的好方法。如图3.38所示,因为走路这一动作中主要是下肢动作产生位移完成的,而下肢双脚的位置可以根据动作时间计算出来,所以我们先确定脚的位置,然后依照它的位置推断出胯骨的合理位置。

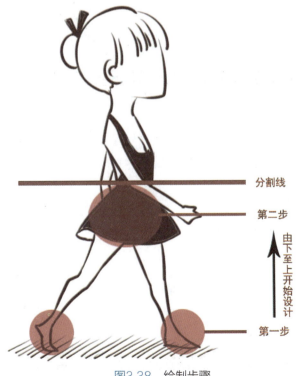

图3.38　绘制步骤

按照之前讲到的正常行军步伐来看，1秒需要走两个跨步，也就是一个循环。如图3.39所示，按照1秒24格绘制，为了方便均分，我们每秒多画出1格，也就是25格。由此可见，我们用25格来完成1个循环步。在这25格中的第1格到第25格完成一个循环步，这两格应该是相同的画面。

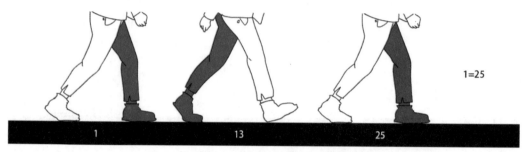

图3.39　行走动作最先确定的三张下肢动作

确定了这3张原画，我们再画两张中割的小原画。如图3.40所示，画面应该是过渡位置的7和19。

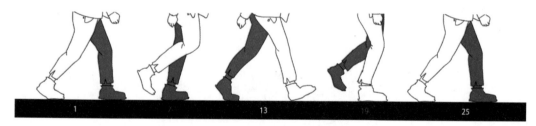

图3.40　下肢动作小原画的加入

然后按照这种方法依次加上中间的4、10、16和22。需要注意的是，4和16分别处于下位，10和22处于蹬腿后的抬高位置。如图3.41所示，以一个高点和一个低点作为示范，分别是4和10。

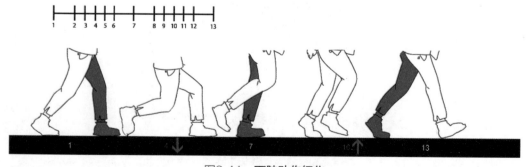

图3.41　下肢动作细化

值得注意的是，当脚落地时，脚跟先接触地面再让整个脚掌落地。如图3.42所示，这一张都是在原画的前一张。

图3.42　脚跟落地细节动作

接下来我们根据设计好的下肢动作可以推出胸与脊柱的正确位置。如图3.43所示，由于脊柱是由许多块骨骼排列组成，在运动中当胯骨处于高位时，脊柱也会因为力的变化而挺直，胸腔则会向上向后；当胯骨处于低位时，脊柱则会弯曲，胸腔向下向前。

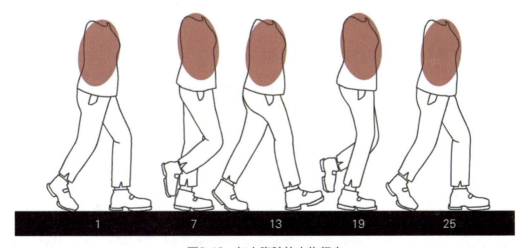

图3.43　加上胸腔的人物行走

人物前行时重心改变，随之体位也发生变化，当我们加上头部时，能很清晰地看出整套动作的曲线。如图3.44所示，手臂的动作是根据我们最先设计的双腿动作确定的，一般行走时手臂与腿的动作呈对角线运动，也就是说左腿向前迈时，右臂向前摆；而右腿向前迈时，左臂向前摆，如此反复更替。

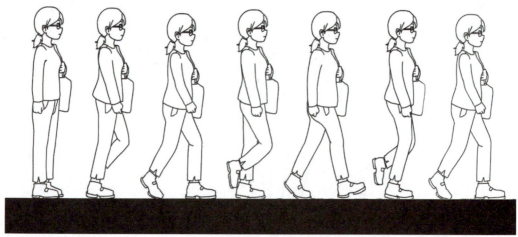

图3.44　人物侧面行走动作原画范例

3.6.2　正面角度人物行走动作原画制作方法

正面角度人物行走要注意腰线与重心的变化，人物前行时双腿、双臂等均有透视变化，绘制方法和侧面行走一样，都是由下肢开始。当重心发生转移时，胯骨向承受力的一方倾斜。如图3.45所示，首先确定每一张重心在哪里，两只脚的位置关系以及在迈步换腿时胯骨的倾斜方向。

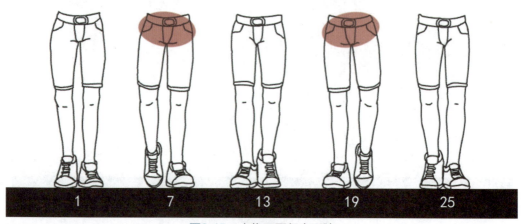

图3.45　人物正面行走下肢

当加上躯干与手臂时，我们发现肩部与胯骨的倾斜角度是相反的。如图3.46和图3.47所示，一般表现个性化较强的人物时，这种倾斜角度会更加夸张地处理。

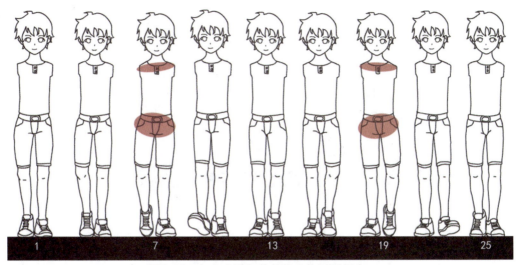

图3.46 加上上肢与头部的人物正面行走

图3.47 人物正面行走动作原画范例

3.6.3 背面角度人物行走动作原画制作方法

背面角度人物行走要特别注意脊柱、胯骨以及重心的变化。如图3.48所示，依然是从下肢开始，确定这套动作的原画。

加上身体后我们发现，臀部左右摆动的幅度直接影响肩线的倾斜角度，如图3.49和图3.50所示。为了避免在设计动作时出现动作僵直的情况，脊柱、胯骨与肩的关系在此尤为重要。最后加上与腿动作相反运动的两只手，手臂的摆动幅度与跨步大小有关，跨步越大摆动越大。

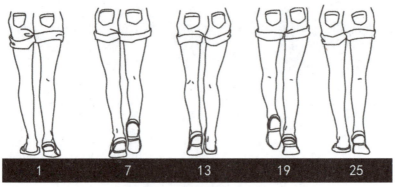

图3.48　人物背面行走下肢

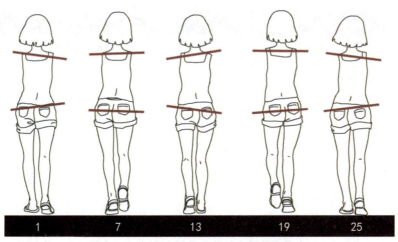

图3.49　加上上肢与头部的人物背面行走

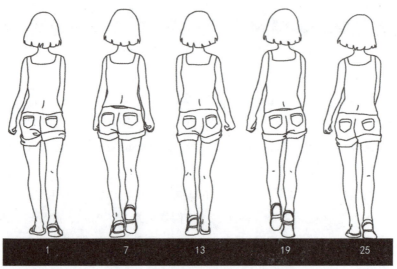

图3.50　人物背面行走动作原画范例

3.6.4 人物走近动作原画制作方法

绘制透视行走时,一方面我们需要利用近大远小的原理,体现出人物跨步的距离感,另一方面形体的透视非常重要。如图3.51和图3.52所示,先确定起始动作和结束动作,然后在透视线上利用对角线找出中割,这里需要注意步幅大小的合理性。

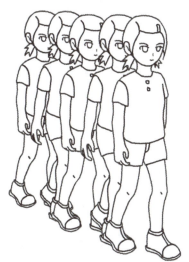

图3.51　人物走近动作原画范例

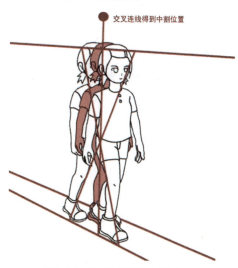

图3.52　如何找到中割位置

3.7　人物奔跑动作分析

跑步这个动作相比走路运动幅度加大,速度加快,当然我们在绘制时张数也应该减少。各种奔跑速度的参考张数如下。

- 飞快地跑(每秒6步)——4+1格
- 跑或快走(每秒4步)——6+1格
- 慢跑(每秒3步)——8+1格

3.7.1　侧面角度人物奔跑动作原画制作方法

我们跑步时每一个跨步基本都是走路步幅的2倍,身体重心前移幅度加大,抬腿幅度比走路高,整套动作中会有腾空张,配合大幅度的摆臂。一般来说,跑步的动作过程是蹬地、离地、腾空落地、缓冲、下蹲、积聚力量再蹬地,这个过程至少要有5张来完成,也就是说一个循环步需要9张。如图3.53和图3.54所示,我们从3张画入手的话,分别是1、5、9,这里第9张和第1张是相同的,它既是一个循环跨步的起点,也是终点。所以第5张需要换成与1、9相反的支撑腿,并把身体向相反方向扭转。

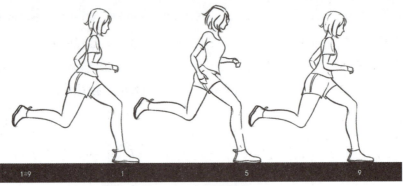

图3.53　跑步动作原画

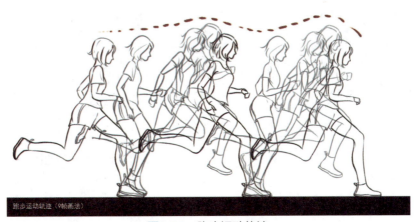

图3.54　跑步运动轨迹

设计跑步时需要注意以下几点。

(1) 跑步动作会有腾空画面。

(2) 为了配合速度，身体重心前倾较走路加大。

(3) 向前跑步时比走路整体运动曲线要大。

(4) 跑步时一般手会握住双拳，摆臂幅度增大。

由于跑步较走路速度加快，所以运动轨迹起伏变化增大。如图3.55所示，在绘制时张数虽然较走路动作减少，但高点的腾空张和低点的蓄力挤压张动作上更要夸张。保证原画的动作准确，才能使整个动作顺畅合理。

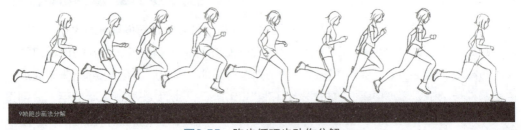

图3.55　跑步循环步动作分解

3.7.2 正面及背面人物奔跑动作原画制作方法

制作正面或背面原地跑步人物时，也是由3张原画开始，然后加入中割出来的小原画，绘制动画时则要进一步中割加入中间画。如图3.56和图3.57所示，背面跑与正面跑的绘制方法相同。如图3.58和图3.59所示，接下来加入中间画2、4、6、8，其中2、6处于下位，4、8则是上位的腾空张。

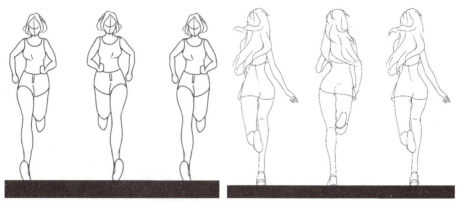

图3.56　正面跑基本动作范例　　　　图3.57　背面跑基本动作范例

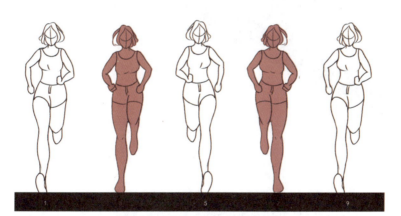

图3.58　正面奔跑动作原画范例

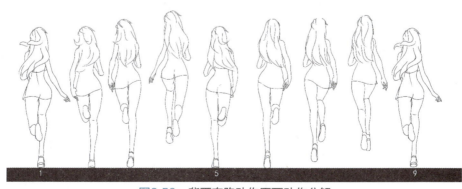

图3.59　背面奔跑动作原画动作分解

3.7.3 人物带透视角度跑近动作原画制作方法

这种带有透视角度的奔跑，先设定好步幅并绘制出参考线，如图3.60所示，以1、7、13开始，利用交叉线找出4、10的位置。最后再加入低点、高点以及中间画。

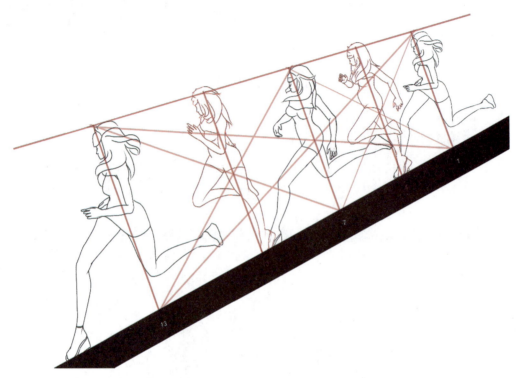

图3.60　人物带透视角度跑近动作原画范例

3.8　人物跳跃动作分析

跳跃这个动作的设计顺序，依然是先考虑下肢。首先绘制出力量积聚与释放的过程，再考虑上半身动作。绘制上身时，动作重心以胯骨为中心展开。整个动作需突出弹性，注意弹跳时造成的形变、惯性、动作节奏的变化以及动作的缓冲。

3.8.1 人物立定跳跃动作原画制作方法

我们把立定跳跃分为垂直立定跳跃和向前立定跳跃两种。如图3.61所示，在这两种动作中，运动曲线有明显的差异。向前立定跳跃不单单是把握住动作节奏变化，运动轨迹也由垂直立定跳跃的直线轨迹改变为抛物线轨迹。

第3章 人物动作原画设计方法

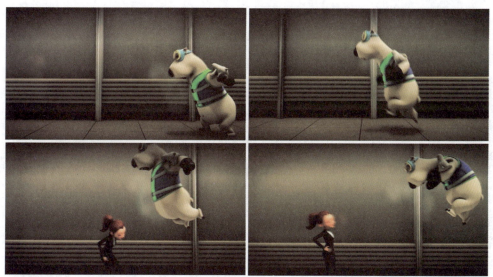

图3.61 《大卫贝肯之倒霉特工熊》中的跳跃动作

人物立定跳跃动作分析如下。

垂直立定跳跃，顾名思义这个动作起始位置与结束位置是不变的。动作过程是自然站立，身体弯曲挤压目的在于积聚力量，然后蹬地伸展身体；这里为表现弹性一般会将身体拉长；腾空伸展角色身体，这时候动作减慢；落下时注意重力影响下有加速度变化；落地以后身体依然有压缩缓冲，最后还原自然站立状态。整个动作过程中我们要把人体考虑成一个弹簧垂直弹跳的过程。

如图3.62所示，我们设定用18格来完成预备起跳这个较慢的动作，前15格绘制从身体直立到下蹲的过程，15~18格停滞一下，目的是把压缩身体蓄力这个动作与后面向上弹起的速度明显区分开，并把手臂摆到身体后面，这样动作会更有张力。18~26格为加速动作，26格跳到至高点然后加入两格的停顿，34格落地后至41格为缓冲动作，最后恢复身体直立。整套动作注意节奏的变化，才能更好地体现跳起的张力。

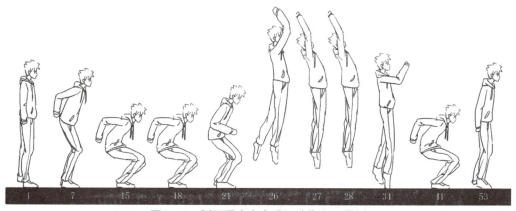

图3.62 侧面垂直立定跳跃动作原画范例

改变角度，我们根据先前的侧面跳跃可以绘制出正面跳跃。由此看来，在绘制之前合理地分配格数显得尤为重要。如图3.63和图3.64所示，下蹲挤压蓄力的动作直接影响跳跃的高度。

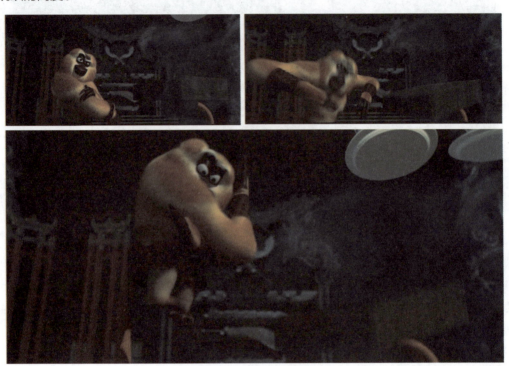

图3.63 《功夫熊猫》画面

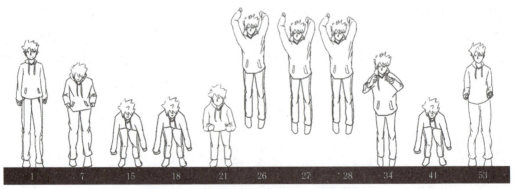

图3.64 正面垂直立定跳跃动作原画范例

向前立定跳跃与先前的垂直向上跳跃相比，动作轨迹发生了变化，蹬地的力量大小直接关系到积聚力量张与身体向上腾空伸展张的动作幅度大小。如图3.65所示，运动曲线呈抛物线轨迹。我们一般在起跳之前都会有一个下蹲的动作，图中第13、14格稍停顿一下，这是为了表现出更强的蓄力效果，然后身体前倾蹬腿起跳，腾空过程中收腿改变重心，快落地时重心靠后，目的是让脚落地的接触点距离更远。

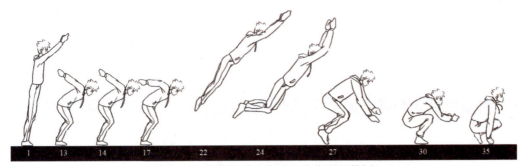

图3.65 侧面向前立定跳跃动作原画范例

3.8.2 人物助跑跳跃动作原画制作方法

在日常生活中，我们往往不一定是双脚起跳，例如跨栏、跳高等动作都是单脚起跳。单脚起跳与双脚起跳的高度要高，并且身体前倾幅度没有那么大，在起跳前手臂动作与双脚成对角线动作，即将落地时变成双手向后挥动。如图3.66所示，这种动作一般是由奔跑与跳跃的组合，整套动作奔跑至起跳前单脚向前跨越，然后另一只脚再跟随上来。助跑注意，速度变化是越来越快地加速跑，然后起跳，起跳高度较高，故腾空张也相对多，落地后不会马上站稳，还会往前几步。这里我们着重分析起跳到落地这一动作阶段。

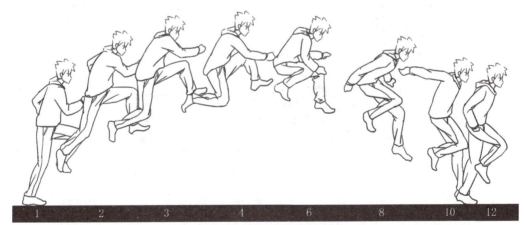

图3.66 单脚起跳动作过程

还有一种比较常见的助跑跳跃就是背越式跳高这个动作，如图3.67所示。它的动作过程：先以加速度运动方式助跑，后面半段动作与助跑跨越障碍不同的是，为了给后面的起跳动作做准备，不会直线助跑，而是由直线转为弧线，这就形成身体向内倾斜，导致肩与胯的倾斜角度夹角增大；起跳时一侧猛蹬地发力，注意这个动作过程需要完成转体，因此迈步一侧的胯骨比起跳一侧的要高一些；当胸部越过横杆时，提起胯部，腿呈"拱桥"姿态，这个阶段为了夸张跳跃效果，一般会刻意放慢速度；落地时在重力影响下又是一个加速度动作阶段，动作姿态是低头缩肩以后背着地。

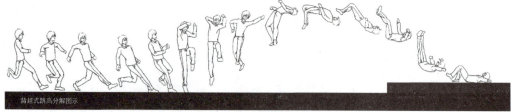

图3.67 背越式跳高动作过程

3.9 人物表情变化

在动画影片中，动作与表情的戏份占相当大的比例。为了生动地塑造各种性格的人物或动物角色，除完善人物造型设计及动作设计外，人物面部表情变化的细腻程度与口型动作的合理性也是提高影片质量很重要的一方面。如图3.68和图3.69所示，在对话镜头中，角色生动的表情变化很容易瞬间将观众带入情境之中。在雷同的造型设计中，生动的表情刻画可以带给角色不同的性格烙印，如图3.70所示。

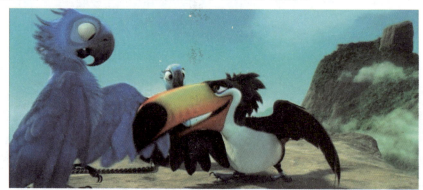

图3.68 《里约大冒险》中角色夸张的拟人化表情

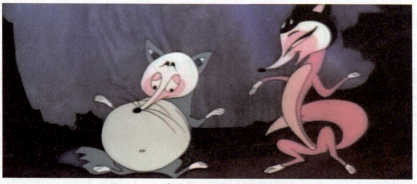

图3.69 《天书奇谭》中角色的表情

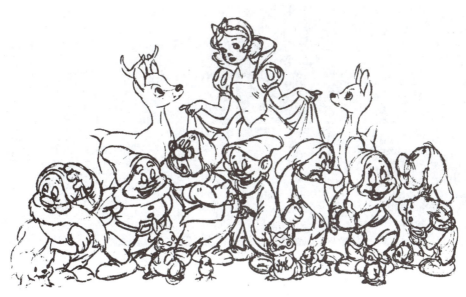

图3.70 《白雪公主》中人物性格突出的表情设计

情绪刻画的视觉输出窗口是面部表情。如图3.71所示,在动画中,我们往往会通过改变眼、眉、口、脸的形状来体现各种情绪的变化。因此我们要了解头部的基本结构,肌肉的伸展与收缩带动五官的位置及形状发生变化以形成各种表情。在动画中,我们将这些表情进行夸张,以达到区别于实拍的传神效果。

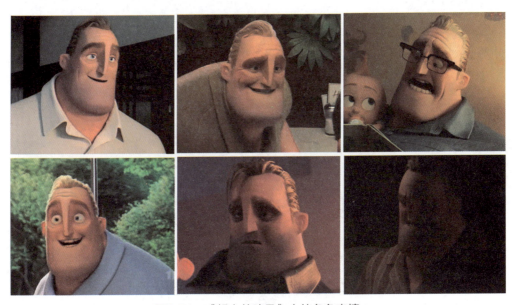

图3.71 《超人总动员》中的角色表情

值得注意的是,无论我们将表情如何夸张,颅骨的形状是不会发生改变的。如图3.72所示,口型大小是由颌骨开合尺度与肌肉伸缩决定的。

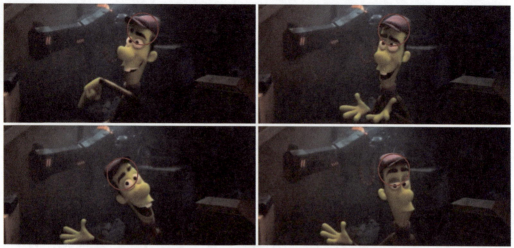

图3.72 《无敌破坏王》中角色表情变化对人物头颅形状无影响

3.9.1 眼与眉的设计

人们常说"眼睛是心灵的窗户",当观众的注意力集中在角色面部时,为剧中角色设计一个合理的眼神自然而然就成为推动剧情的重要环节。如图3.73所示,透过眼神不仅能表达出角色的心理状态,还能对受众视觉关注点起到指引作用,以对整体故事脉络有更加充分的理解。

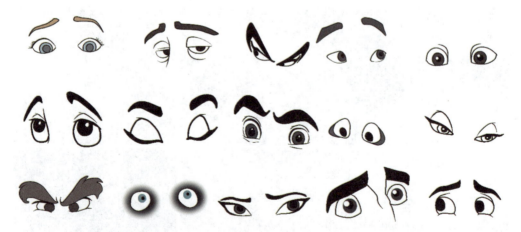

图3.73 饱含不同情绪特征的眼神

情绪的变化导致眼睛发生各种形变。而眼睛的形态变化与眼周肌肉、眉毛走向、下颌开合的尺度等都存在着密切的联系。如图3.74所示,眼珠的位置不仅起到点明主观视点的作用,而且整个眼睛是以它的动作牵引才发生相应的改变。在动画中,通常运用夸张效果,使人物神态更具表现力。

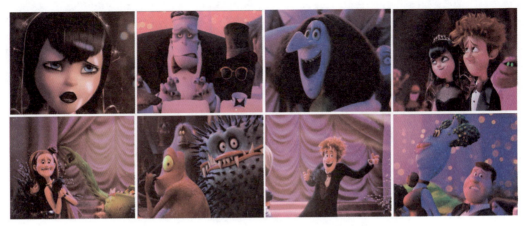

图3.74 《精灵旅社2》中夸张的角色表情

在现实生活中，人在正常状况下平均每分钟眨眼15~20次，可见眨眼这个动作是眼部最常见的动作，以不同的动作频率进行设计，尤其是在角色动作较少的镜头中，可以更加明确地表达情绪，让整套动作看起来更生动、真实。如图3.75所示，在不同情况下，眨眼的频率和速度各不相同，但通常不会超过0.5秒。它的设计需要与整体面部表情以及肢体动作紧密配合，合理调整节奏，才能避免生硬的机械化动作设计。

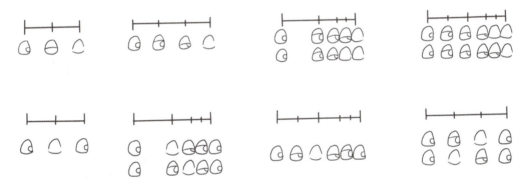

图3.75 不同轨目分割的眨眼设计

一般在进行眨眼动作时，半闭时的眼球需要根据眼皮的动作适当运动，切忌眼球不动眼皮动，更不要出现翻白眼的动作张。睁眼时，为了配合动作过程中眼周肌肉的变化，要适当调整眉毛和下眼睑的位置。

对眉毛的设计，重点在于抓住并夸张它的走势，这也是突出角色情绪，加强表现力的重要方面。如图3.76所示，愤怒时的表情，眉毛的走势为眉头向下，眉梢上扬；沮丧时眉毛明显下垂。我们一般会配合眼睛的形变让眉毛的走势更加强烈些，必要情况下，它甚至可以脱离自己本来的位置，以增强情绪的感染力。如果在遇到没有眉毛的形象时，通常将利用眉弓的形态变化来丰富表情。

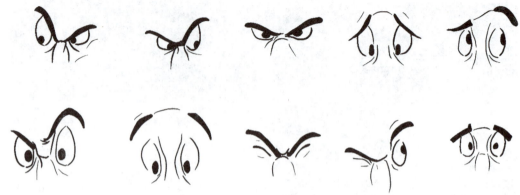

图3.76 利用眉毛丰富表情的设计

3.9.2 口型的设计

无论是二维、三维还是定格动画,只要出现人物对白,就会配有相关的语音资料。而对于原画设计人员来说,这些都需要经过分析转化成可视化的口型与表情。动画影片中,口型设计分为两种:口型有提示设计和口型无提示设计。

1. 口型有提示设计

在动画前期制作阶段进行先期录音,根据字音组合,分析出相应的口型变化,在摄影表中标注出来,然后模拟角色语气来绘制原画。

2. 口型无提示设计

原画根据分镜进行制作时,将对白在摄影表的口型栏中以拍摄格数填写,这种方法要求在后期制作中配音演员根据画面中的口型与动作完成相对应的配音表演。

在这里我们无论用哪一种方法,最终目的都是将语音和画面准确对位,而不是机械地将单个字母的发音表现出来。例如,我们需要为Slide这个词设计口型时,那么语音元素为S-L-I(i发长音,与ice中i的发音相同)-D,而最后的E是不发音的,如果在设计口型时让人物将末尾的E发音的话,那么在画面反应来看,就会说成slid-ee。所以我们在设计口型时一定不能单纯照搬字母发音素材的图例,按照发音认真分析才是正确的途径。以下是正面和侧面两种角度按不同年龄与性别分类的口型变化。如图3.77所示这些图片中,无论台词内容和表情变化如何,被拍摄者鼻子始终在同一位置,也就是说口型开合大小,下颌起决定性作用,鼻子是不发生位移的。

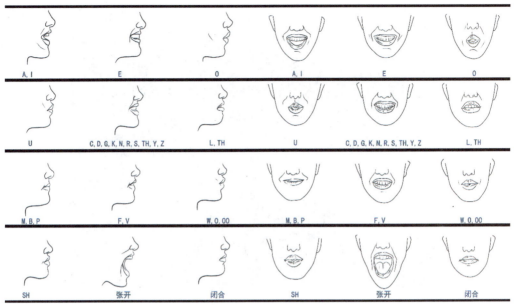

图3.77　口型变化对照参考

3.10　几种人物常见表情中蕴含的情绪

相由心生，也就是说面部表情能直接反映出当事人的内心感受。正确地从面孔中提取出相应的情感信息，对指导设计表情动作原画有重要的意义。当我们受到外界刺激时，面部表情的改变先于肢体动作，在结合肢体动作进行设计时这一点要特别注意。结合影片我们来认识一些表情中包含的心理和情绪。如图3.78所示，表达人物疑惑的心理状态；如图3.79所示，表达人物焦急的心情；如图3.80所示，拉伸的面部配合圆睁双目，有效地诠释了吃惊的表情特征；如图3.81所示，面部及五官的下垂，将悲伤失落的心情带给观众。

图3.78　《狐狸打猎人》中疑惑的情绪表达

图3.79 《九色鹿》中焦急的情绪表达

图3.80 《阿拉丁》中吃惊的情绪表达

图3.81 《卑鄙的我》中失落的情绪表达

第 4 章
动物动作原画设计方法

- 哺乳动物中拓行、趾行和蹄行动物之间的动作区别
- 拓行动物、趾行动物、蹄行动物
- 禽类、鱼类
- 两栖类动物
- 虫类

4.1 哺乳动物中拓行、趾行和蹄行动物之间的动作区别

哺乳动物分为拓行、趾行和蹄行动物，这是根据动物行走时不同的着地方式进行分类的。蹄行动物是指行走和奔跑依靠四肢脚趾顶端着地来完成的，例如马、鹿等。

如图4.1和图4.2所示，为了理解哺乳动物运动时的动作姿态，我们可以用自身模拟的方式进行研究，由于行走方式的区别，这几类动物在奔跑速度上有明显差异，以下归纳排序为由慢到快的顺序。

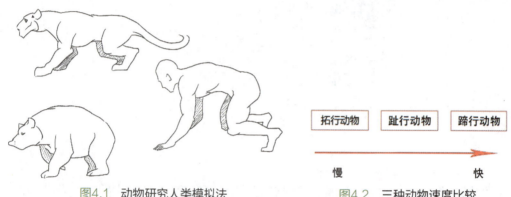

图4.1 动物研究人类模拟法　　图4.2 三种动物速度比较

拓行动物是最接近人类的行走方式，基本动作形态相当于人类趴在地上四肢爬行的动作。如图4.3所示，拓行也是哺乳动物类中行进效率最低的方式，大多数两栖类与爬行类动物也属于拓行动物。从生物进化角度来分析，这种物种都不太适合奔跑。

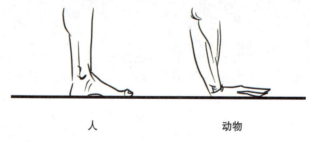

图4.3 拓行动物与人类肢体比较

我们可以将趾行动物看作把拓行动物的腿部加长，大腿缩短，肌肉位置上移。如图4.4所示，肌肉拉伸的距离减小，有效地节省了力量，这是一种相对人类高效的运动方式。在生活中可以发现，在普通行进时我们会以拓行的方式进行，但当飞速奔跑时则会以趾行方式进行。

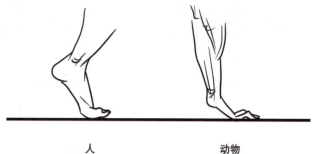

图4.4　趾行动物与人类肢体比较

蹄行动物则是动物中把腿拉得最长、发力的肌肉部分最靠上的一类。如图4.5所示，对比蹄行动物与人类肢体的区别，我们不难发现，这种运动方式是运动爆发力最强、跑得最快的一种。

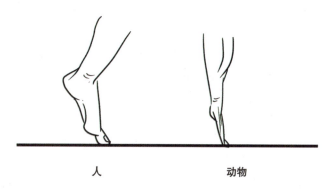

图4.5　蹄行动物与人类肢体比较

由此可见，在速度上由快到慢我们将其排列为蹄行→趾行→拓行，也就是说发力肌肉越靠上，弹性越大，造成该动物跑得越快。如图4.6所示，在动作灵活性上又会将其排列为拓行→趾行→蹄行。

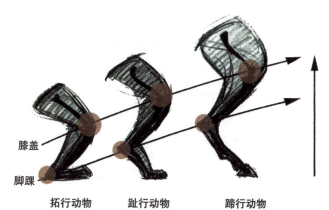

图4.6　关节位置对速度的影响

蹄行动物与趾行动物主要的关节动点在胫骨、腓骨与脚之间的踝关节，拓行动物四肢的关节动点在股骨和胫骨、腓骨之间的膝关节。如图4.7所示，在这里非常重要的一点就是与拓行动物相比，蹄行动物和趾行动物的踝关节与拓行动物下肢运动时膝关节的运动方向相反，这种反向的关节结构在自然界中很常见，我们将它称为反向关节，例如蝗虫的后腿和鸟类的下肢等。

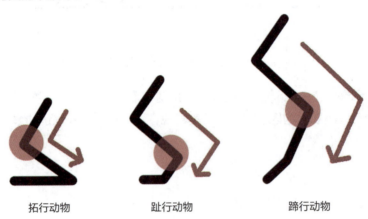

图4.7　三种动物关节运动方向比较

4.2　拓行动物

拓行动物行走或奔跑时动作较慢，以脚掌着地，设计这类动物的动作时要注意膝关节、肘关节和腕关节。拓行动物行走或奔跑时脚掌着地，例如熊、猿猴、蜥蜴等。

4.2.1　熊爬行动作原画设计

熊的眼睛与耳朵都比较小，四肢属粗壮型，它爬行时会用脚掌缓慢行走，但当追赶猎物时动作会很快。如图4.8所示，绘制熊的爬行动作时要把握住"慢"这个特点，并且注意要使面积较大的掌着地后下压，脚趾再着地。

我们发现由于熊的动作缓慢，所以在绘制爬行时后肢动作是慢于前肢一段时间的。这一点在动画中表达准确，很容易把那种慢吞吞的动作感受表达出来。相反，一旦节奏把握不准，很容易给人造成虽然是熊的外形，却是其他动物的动作的错误体验。

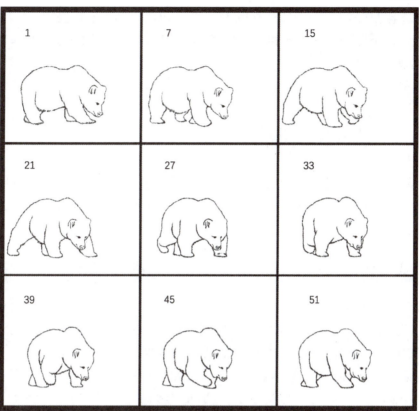

图4.8 熊的爬行动作原画

4.2.2 熊直立行走动作原画设计

相比较熊的爬行，熊直立行走的动作类似于人。如图4.9所示，当熊直立行走时，不会像人一样大幅度摆臂，而是双臂端于胸前，换步的同时身体左右转动比较明显，并且在速度上为了保持平衡会加快很多。

图4.9 熊直立行走动作原画

设计这组动作时，对于我们来说很容易理解，可以把它考虑成拉长上身的人类。图中用一秒两步的速度一拍一进行绘制，注意它与人的各部分比例不同，整体来说相当于一个身长腿短的人类。

4.3 趾行动物

趾行动物动作比较安静，因为在它们动作时更多的是利用足垫，速度在哺乳动物中也属于中等，它们都是以脚趾最后两节着地进行行走和奔跑，例如猫、犬、大象、狮子、狼等。

4.3.1 猫科动物行走动作原画设计

哺乳界内有许多猫科动物，例如狮子、老虎、豹子、猞猁等，因为它们生活在不同的环境，而且形态结构不一，行走的动态有细微差别，这就需要我们在日常生活中仔细观察并积累经验，把这些同种动物的动作区别分析并提炼出来。

这里以普遍的特点来介绍它们，外形特征上都有兽毛，牙齿尖利；结构特征上比常见的蹄行动物肌肉松弛；动作特点上灵活、矫健、能蹿善跳。如图4.10所示是以花豹的行走为例来分析动作的关键节点。

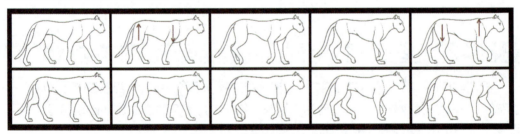

图4.10 花豹行走动态分析

画面中花豹的体型与狮子、老虎相比纤细一些。步伐落地时感觉轻飘飘的，给人一种轻轻"点"地的感觉，设计时应注意前后肢配合换步时身体重心转移造成的高低点变化。

4.3.2 猫科动物奔跑动作原画设计

猫科动物柔韧性较强，它们在奔跑的同时身体拉长和收缩幅度相对比其他动物要大一些，如图4.11和图4.12所示。在设计猫科动物时，体型较轻的滞空时间稍长，拉伸收缩幅度更大，注意在起跳和滞空时的身体曲线动态。

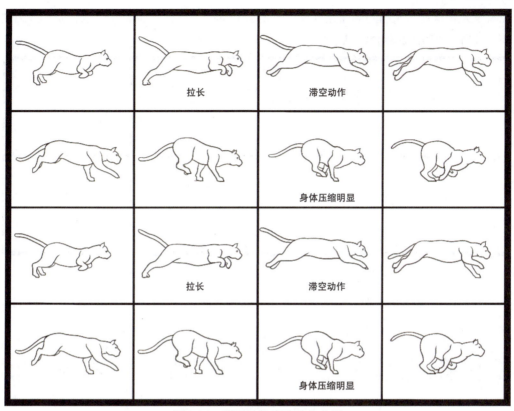

图4.11 猫科动物奔跑动作分析

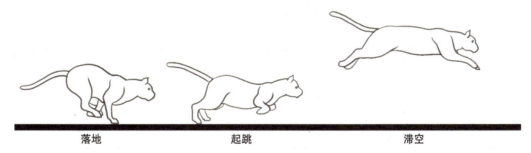

图4.12 猫科动物奔跑动作原画

绘制时把握住落地——起跳——滞空这三张原画，就能明确动作。至于后期加动画时滞空张数的添加，会直接影响动物体重给大家的感受。

4.3.3 犬科动物行走动作原画设计

犬类同样也属于趾行动物，动作较轻快，根据体型差别，我们可在动画设计中加以夸张以表现不同种类的犬。如图4.13所示，与猫科动物相同，它们在行走时，重心的不断转移使肩胛骨也一样有明显的起伏变化。一般情况下，犬类动物的一个完整循环步

伐需要大约半秒，尾巴的动作是身体运动的跟随动作。当然狼也属于比较特殊的犬科动物，因为它的尾巴总是耷拉着。

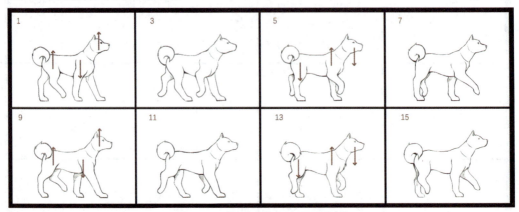

图4.13　犬科动物行走原画分析

我们以15张画来表现犬类动物的一个完整循环步，在设计原画第5张与第13张时注意头应向下微点，第1张与第9张头应向上扬。

4.3.4　犬科动物奔跑动作原画设计

犬类动物在奔跑时，两前肢和后肢都是交替蹬地的，两前肢交替落地后，两后肢交替蹬地，跑的过程中如果是长耳朵的品种，耳朵与尾巴一样，随着身体动作相应运动。如图4.14所示，在绘制原画时我们会发现，耳朵的跟随动作能很好地体现运动速度。

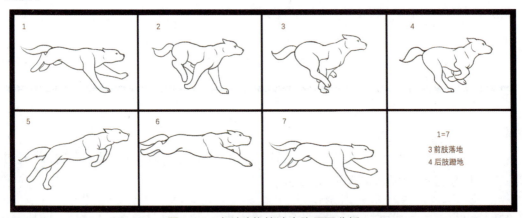

图4.14　犬科动物快速奔跑原画分析

如图4.15所示，在动作原画上它身体挤压和伸展的幅度会相对减小。与图4.14中快速奔跑的犬类相比，在设计慢速奔跑的犬类时，我们会将落地和腾起张分别各加一张，并将中间滞空高度降低。

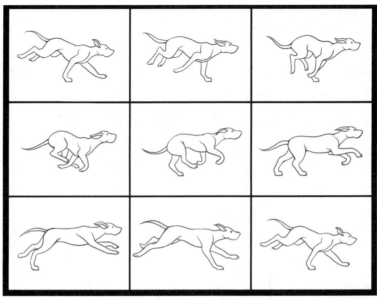

图4.15 犬科动物慢速奔跑原画分析

4.3.5 大象行走动作原画设计

大象属于趾行动物,其脚掌底后半部为了能够承受它身体巨大的重量,所以是一块脂肪体,行进动作比较缓慢,正是因为这种与其他趾行动物的差异,它这种四肢非常不适合走上坡路。如图4.16所示,大象的行走是一侧落地后,再抬起另一侧,也就是说每行走一步,会同时迈起前后腿。

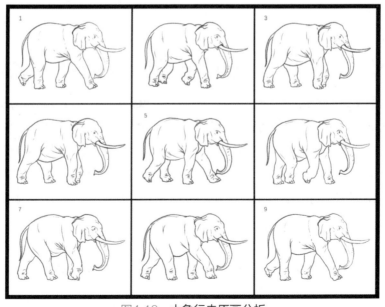

图4.16 大象行走原画分析

4.4 蹄行动物

蹄行动物就是利用趾尖来行动,为了适应生存环境,它们四肢肌肉发力点靠上,一般都有很强的奔跑能力。蹄行动物中体型和蹄形的差异导致行进速度上有很大差别,如图4.17所示,犀牛与羚羊在跳跃的滞空高度与奔跑速度上相差甚远。马与骆驼同样作为载人的交通工具,但适合地域不同,这和它们的蹄形有很大关系。陆地上,马的时速是骆驼无法比拟的,但是到了沙漠里,拥有肉质驼蹄的骆驼,由于行进时接触地面面积大,不容易陷进沙地中,所以成为沙漠中最受欢迎的动物交通工具。再如,马与羊比较,马属于奇蹄类动物,适合平原奔跑,时速远超过羊,但在山地偶蹄类的羊,它的腿型又细又短,而且底部有凹陷,往往在非常陡峭的地方也能站稳。

图4.17 蹄形分类

4.4.1 马行走动作原画设计

我们以最常见的蹄类动物——马为例分析绘制此类动物行走的动作原画。注意,在行进时原画张始终保持交叉式前行。也就是说,如果第一步是右前蹄先向前迈步,那么对角线的左蹄就会跟着向前走,接着是左蹄向前迈步,再就是右蹄跟着向前走,以此方式完成一个循环。在行走过程中,身体的重心一直在三只落地的蹄子围成的三角形区域内。如图4.18所示,用19张画来完成马行走的一个完整循环步,其中原画张为7张,当完成循环时,1与19重合。

画面中1=19,动作方式为四蹄对角交叉前行。其中3张一蹄悬空,三蹄着地分别为1、10和19,其余4张分别为4、7、13、16,均是落地的三蹄中有一蹄点地,剩下的一蹄悬空抬起。

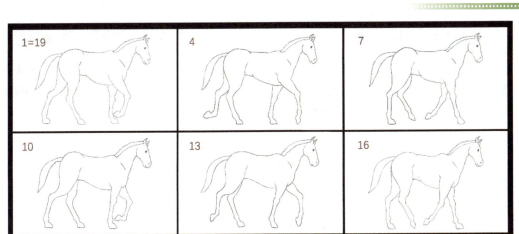

图4.18 马行走原画分析

4.4.2 马奔跑动作原画设计

马奔跑的速度一般是每秒两个完整步伐,这个动作我们用13张画来完成一个动作循环,其中原画张也设定为7张,当完成循环时,1与13重合。这种快速奔跑的步伐方式和它行走不同,不要交叉对角运动,而是左前右前、左后右后的步伐顺序,也就是说由前蹄和后蹄来回转换完成动作。如图4.19所示,无论是前后哪个方向的蹄子都不会同时落地。整个运动过程动作曲线波动较大,在距离上看起点与落点之间的距离会超过体长。

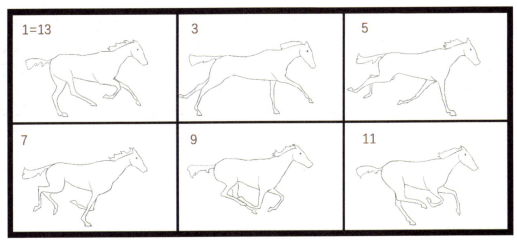

图4.19 马奔跑原画分析

画面中1=13,注意在腾空张原画设计时,一定要使四蹄动作趋势向肚皮下方聚拢,而且马在快速奔跑时,有一蹄着地、三蹄悬空的动作节点。

4.4.3 马跳跃动作原画设计

马在完成跳跃这个动作时,需要有重心后移这个动作节点,利用后腿集聚力量才能跃起。如图4.20所示,马在跃起时身体拉长,尾巴随身体做跟随运动。画面中蹬地的同时,两前蹄同时向前跨越,但在落地时要注意两后蹄不是同时落地的。

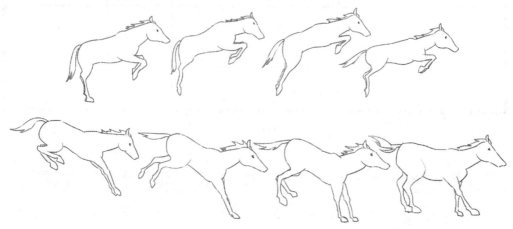

图4.20 马奔跑原画分析

4.5 禽类

自然界中所有的禽类都有会飞的特点,只不过在它们进化的过程中,一部分丧失展翅高飞的能力,变成了家禽。它们都是靠双脚走路,在扑打翅膀时,体重轻的家禽也能低飞,例如常见的鸡、鸭、鹅等。如图4.21所示,能够飞上天空的禽类分为两种,即阔翼类和雀类。它们的区别在于翅膀的大小以及走路的方式,阔翼类飞禽由于翅膀宽大,振翅非常有利,经常有滑翔的动作,例如鹰、秃鹫、海鸥、猫头鹰等;而雀类飞禽由于翅膀短小,只能靠高频率的振翅才能在空中保持平衡。它们在行走动作上也有很大区别,阔翼类飞禽一般会像家禽一样双足交替前行,而雀类飞禽都是双足跳着走。

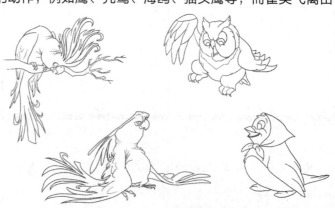

图4.21 鸟类角色形象范例

由于剧情需要，很多动物角色需要融入一些人性化设计。如图4.22所示，角色将人的一些表情和动作与猫头鹰的形象相融合，夸张了角色的翅膀，并用人手的姿态来处理动作，使角色的性格特征鲜明突出。

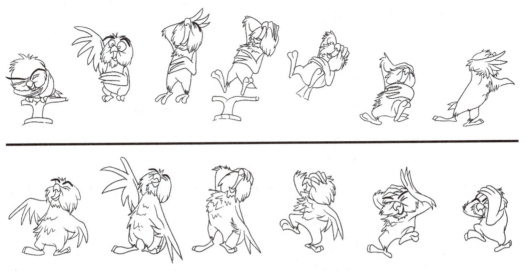

图4.22　动作夸张的拟人化猫头鹰

4.5.1　鹰飞翔与捕猎动作原画设计

鹰属于猛禽，善于捕食其他小型动物。由于拥有宽大的翅膀，所以在飞行时振翅动作缓慢。如图4.23所示，在飞行时鹰的翅膀动作不是垂直上下扇动，当它向下扇动翅膀时，身体受反作用力向上，处于高位，翅膀稍微向前伸。运动轨迹上一般呈曲线运动，担当滑行时运动轨迹为弧形。动作幅度大，翅膀振动频率低。绘制时注意翅膀上扬时身体处于低位，翅膀下压时身体处于高位，本套动作的中间部分加入了滑行动作。

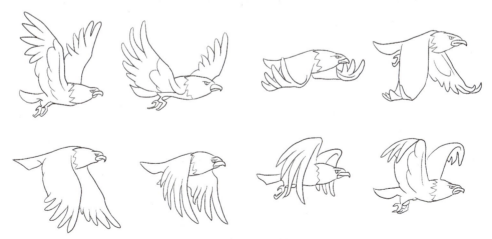

图4.23　鹰的飞行动作原画

在捕猎时，鹰的翅膀会向上张开最大幅度。如图4.24所示，当它以最大尺度展开翅膀时，两爪前伸，飞快下落抓取猎物，然后翅膀向下压到最低，使身体借用其反作用力，把猎物带入空中。

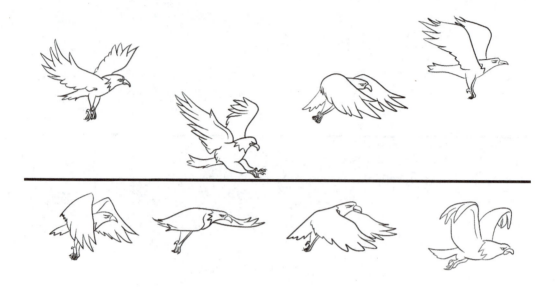

图4.24　鹰的捕猎动作原画

4.5.2　麻雀飞行动作原画设计

雀类飞禽在飞行时动作又急又快，翅膀振动频率较高，一般不容易看清翅膀的动作。如图4.25所示，雀类在飞行中不会滑翔，经常急速地扇动翅膀。因为动作节奏快，我们一般在动画表现时只画三张。

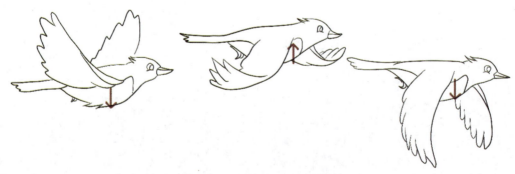

图4.25　雀类的飞行动作原画

4.5.3 鹅的动作原画设计

鸭子、鹅都属于水禽。如图4.26所示，鹅在陆地上行走时，身体左右摆动的部分主要集中在臀部；在水下游泳时，划水的双脚交替运动。如图4.27和图4.28所示，脚逆水流划动时，为保证有更大的推动力，它会将脚蹼打开呈扇形。脚向前收回时，为了减少阻力，脚蹼会收缩在一起，并有尾部伴随重心的转移而来回摆动。

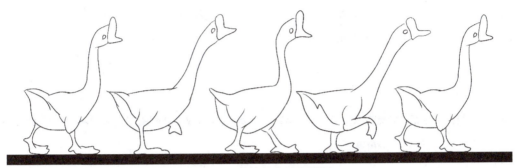

图4.26 鹅的行走动作原画

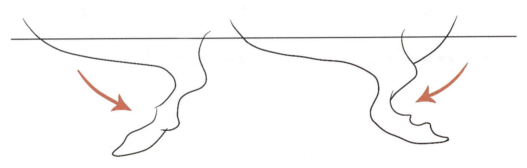

图4.27 脚蹼游动时受水压影响

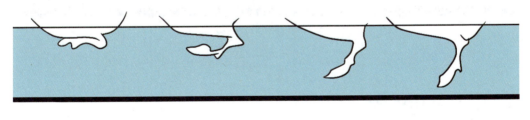

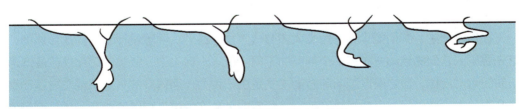

图4.28 水禽游泳脚蹼动作分析

4.5.4 鸡的动作原画设计

鸡在走路时双爪交替前行，身体随着重心转换左右摇摆。如图4.29所示，当它抬起一只爪迈步时，身体有一个向后收缩的动作，落地时鸡头探出伸长。鸡爪在抬起时，自然下悬，落地时各趾张开。

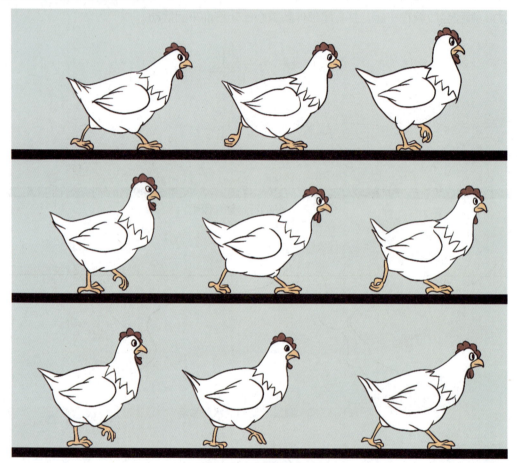

图4.29　鸡的行走动作

4.6　鱼类

在自然界中，我们能见到的鱼类大多数体态呈流线型。要想设计它们的动作原画，首先要研究它们的运动方式和每个种类的不同特征。一般来说，鱼类的动作规律基本遵循曲线运动规律。鱼之所以能向前游动主要是由三种力作用得来的：上下或左右摆动身体产生动力，推进身体以曲线轨迹前行；鱼鳍的划动产生推进和辅助力量；鱼头两侧的

腮不停开合，鳃孔向外喷水产生动力，三者结合作用前行。如图4.30所示，在动画片中，如果用鱼类作为角色，则不光要把握住鱼类的动作特点，还需要加入一些拟人化的设计。

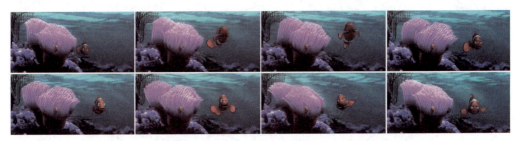

图4.30　《海底总动员》中小丑鱼父亲马林人性化的动作表演

4.6.1　纺锤形鱼类动作原画设计

纺锤形鱼身体较硬，鱼鳍软，在水中游动时以身体和尾鳍左右扭动产生推动力。如图4.31所示，它会以S形曲线运动向前行进，背鳍、臀鳍和腹鳍起到平衡身体的作用；尾鳍是控制整个身体行进方向的主要部分，相当于一条船上舵的功能；胸鳍帮助身体进行转向。

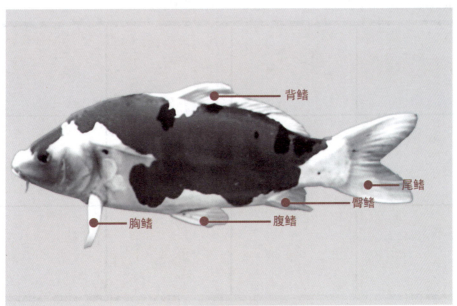

图4.31　纺锤形鱼身体各部分

设计纺锤形鱼类动作时应注意，由于它的鱼鳍比较小，身体比较大，所以我们会从运动轨迹入手。如图4.32和图4.33所示，先制订出它的整体运动路线，再根据这条路线，以头部为端点连接路径，让它的身体随之做S形曲线运动。

图4.32 纺锤形鱼动作原画

具体方法如下：在绘制之前将红色的运动轨迹线设定好，鱼头部分始终不要离开运动轨迹参考线，在遇到转弯时根据所绘制鱼种类的要求弯曲身体，尾部应在转弯的原画张中偏离运动轨迹，因为尾部摆动的反作用力才能使鱼向相反的方向转动，转动时注意胸鳍的形状变化。

图4.33 纺锤形鱼游近动作原画

当设计这种鱼由远至近或由近至远的动作原画时，在确定运动轨迹的同时，也要根据透视原理近大远小，近快远慢。总的来说，就是远处无论是形体还是位移幅度都是逐渐缩小，才能达到这种渐渐远去或者徐徐游来的效果。

4.6.2 扁形鱼类动作原画设计

扁形鱼大多身体呈圆形或菱形,胸鳍宽大。如图4.34所示,它们捕食时还会将自己隐藏埋于水底的沙中,等待猎物,游动时是靠胸鳍做波形运动产生动力促使前进。它的特点是头和身体直接连接,没有脖子,我们在进行原画设计时可以把它考虑成一块两边做波形运动的布来处理,例如比较有代表性的鳐鱼。

图4.34　鳐鱼动作

设计扁形鱼类动作时应注意,它的身体比较大,而且基本呈平面。如图4.35和图4.36所示,它们的运动轨迹一般为S形,扇动两胸鳍前行的同时,尾巴也随身体做跟随运动。

在设计时可以参考飞行的鸟的翅膀,但由于它在水中受海水波浪的影响,在扇动胸鳍的同时,把它考虑成扇动的布料下一直有球在下面一波接一波地滚动;同时尾巴作为掌握方向的器官,随身体在后面左右摆动。

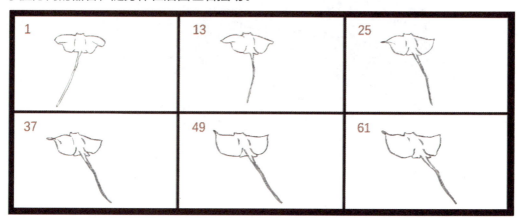

图4.35　鳐鱼动作原画

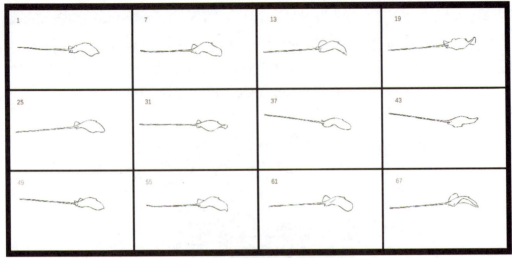

图4.36 鳐鱼侧面动作原画

设计鳐鱼这个角度的动作时,需要考虑它在游动时身体高位与低位的落差,一般来说这种运动轨迹曲度比较柔和,但是要让身体下面有一波一波的球按节奏滚动,以此来明确它前行的动态,尾巴的动作是低位翘起,高位下沉。

4.6.3　鳗鱼动作原画设计

鳗鱼属蛇形鱼类,我们可以将其游动类型考虑成陆地上游走的蛇的动作方式。如图4.37所示,它们都是由头带动全身做S形曲线运动。

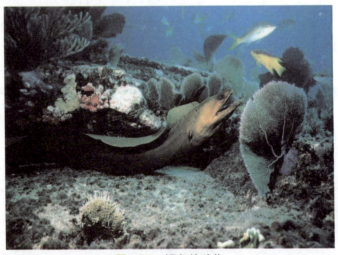

图4.37 鳗鱼的动作

这种鱼类动作较简单,根据S形曲线运动原理,我们把头作为端点,以其带动全身扭曲产生前行动力,如图4.38和图4.39所示。

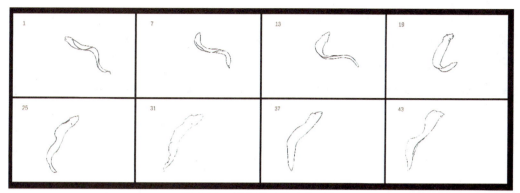

图4.38　鳗鱼游动的动作原画

绘制这个动作时可以参考纺锤形鱼类的设计方法，首先确定游走轨迹，然后在轨迹上标记出每张原画头部的位置，最后根据这个位置给每一张再加上身体。由于这种鱼类身体柔软，相比较纺锤形鱼类，身体游动时动作幅度要大一些。鳗鱼游动的动作很像一直在绕着一串球曲线前行。

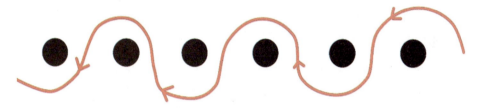

图4.39　鳗鱼游动的身体姿态与运动轨迹示意

4.6.4　海豚动作原画设计

海豚是一种比较顽皮的动物，不像其他鲸类那样长时间深度潜水。如图4.40和图4.41所示，海豚的游泳速度非常快，而且时不时带有一些跳跃性的动作，它的运动轨迹呈S形曲线。

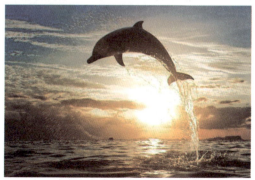

图4.40　海豚跳跃出水动作

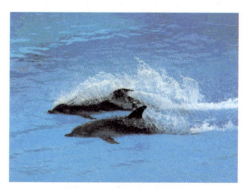

图4.41　海豚极速游泳

如图4.42所示,在设计海豚游泳动作时,需要把握住运动轨迹,了解海豚在水中处于高位与低位的身体曲线,以及合理控制不同动作阶段的速度。海豚游动时,与其他鱼类不同的是注意水平生长的尾鳍,它的动作特点是上下摆动。

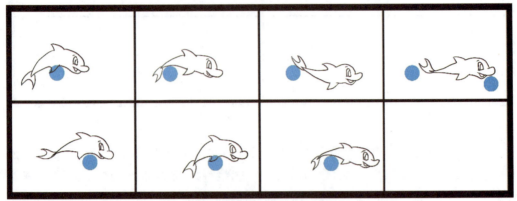

图4.42　海豚水下游泳动作分析

如图4.43所示,在设计海豚跃起动作时,需要明确跃起高度,控制住起跳——滞空——入水这三张最主要的动作形态。

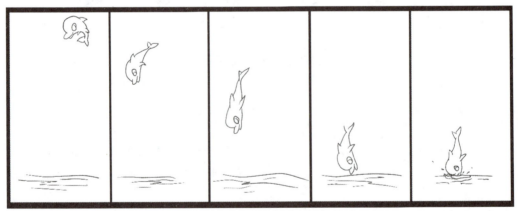

图4.43　海豚跳跃动作分析

4.6.5　章鱼动作原画设计

章鱼属软体科,无骨,所有的触须动作均为S形曲线运动。如图4.44和图4.45所示,当章鱼爬行时,它会用吸盘黏附于海底来进行;如果遇到危险时,会从体内迅速喷出水流,喷射力很强,以这种强劲的力量,推动身体向相反方向移动,有时也会喷出墨汁一样的黑雾,作为掩护自己逃离的烟幕弹。

图4.44　漂浮于水中的章鱼

图4.45　逃离危险的章鱼

　　章鱼在爬行或捕食的时候都是利用它柔软的触手来完成的。如图4.46所示为章鱼在潜伏状态下捕食猎物的动作，动作要点是出手捕猎的刹那爆发力极强，动作迅速，在将猎物卷食入口中时运动速度明显下降。如图4.47所示，推动力量的变化由触手动作产生的反作用力推进的游动状态来实现，设计这个动作时注意力的集聚与释放造成的加减速变化。

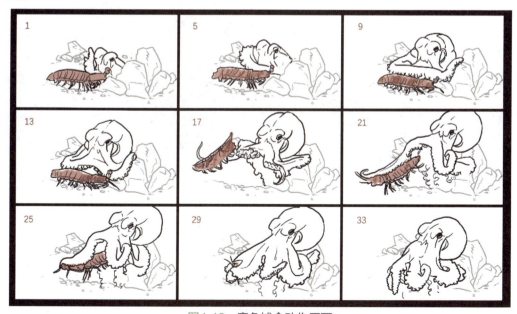

图4.46　章鱼捕食动作原画

123

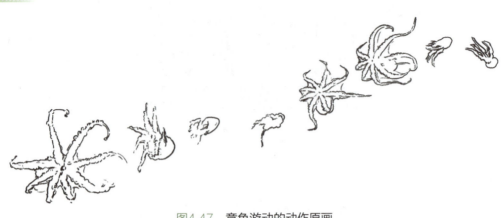

图4.47 章鱼游动的动作原画

4.7 两栖类动物

本节中涉及的两栖类动物均为脊椎动物科,既能在陆地上爬行,也能在水中游泳。如图4.48所示,这类动物比较有代表性的有青蛙、龟类、蜥蜴等。

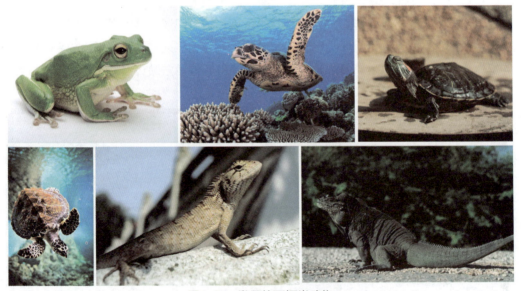

图4.48 常见的两栖类动物

4.7.1 龟类动作原画设计

龟类都有坚硬的龟壳,四肢比较结实,头、尾和四肢都能缩进壳内。龟根据习性不同可分为全水、半水,属于两栖爬行动物。如图4.49所示,当龟遇到敌害或受惊吓时,

会把头、四肢和尾巴缩入壳内。整套动作非常缓慢，直到石头砸到龟壳上，速度会迅速提升。

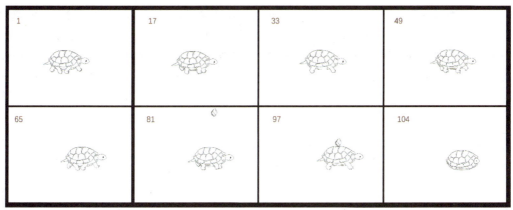

图4.49　乌龟行走原画

如图4.50所示为海龟的游泳动作，前肢代替桨的功能，通过划水使身体前进。绘制时注意海龟划水曲线运动轨迹中高点和低点的位置和动作。

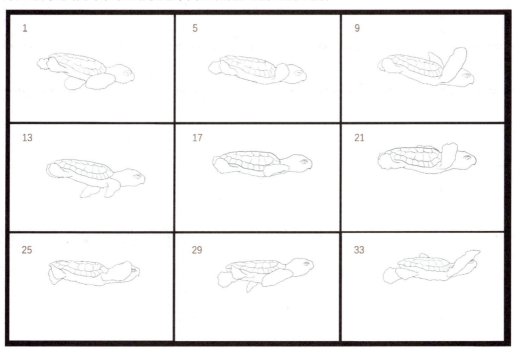

图4.50　海龟游泳动作原画

4.7.2　蜥蜴动作原画设计

蜥蜴也称为四脚蛇，属爬行类动物。由此可见，它的运动既有蛇的运动特征，又具

备四足动物前后肢交替前行的方式。如图4.51和图4.52所示,蜥蜴亚目有很多种类,体型差异也比较大,从几厘米长的壁虎到3米多长的科莫多巨蜥都属同目。体型小的蜥蜴一般在行动时扭曲幅度大一些,这跟它们各自的骨骼软硬有关。蜥蜴的后肢非常有力,能急速奔跑,也能迅速改变行动路线。在运动中身体呈S形曲线运动,相比蛇的动作幅度要小。

图4.51　蜥蜴侧面角度爬行动作分析

图4.52　蜥蜴俯视角度爬行动作原画

4.7.3　青蛙动作原画设计

青蛙属于无尾两栖类动物,它的后肢比蜥蜴更加发达,在捕食的时候需要用力弹跳,以捉住空中的飞虫。如图4.53所示,在水下发达的后肢为它划水后蹬增加了推进力。青蛙前肢比较短小,其间无蹼;后肢指尖有蹼。在设计弹跳动作时,对速度变化的控制能更好地体现动作的爆发力,如图4.54所示。

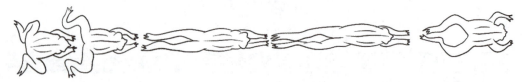

图4.53　青蛙游泳动作原画

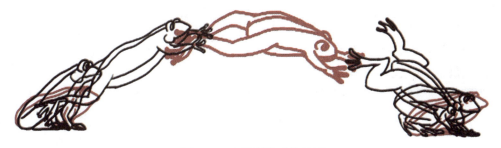

图4.54 青蛙弹跳动作原画

4.8 虫类

昆虫是世界上种类最多的动物群体,它们的运动方式也是千姿百态,根据各自的生活环境和自身体态,游泳、跳跃、爬行各不相同。如图4.55所示,常见的昆虫有蝴蝶、蜜蜂、蝗虫、蜻蜓等。在爬行时,我们把这些细软的腿分成两组,一组为左边前后各一条腿与右边中间一条;另一组为右边前后各一条腿与左边中间一条。每组呈三角形,以稳定昆虫身体,两组交替前行。前两小节以飞行动作为例说明,后面几小节以其他动物的爬行动作为例讲解。

图4.55 常见的昆虫

4.8.1 蝴蝶飞行动作原画设计

我们一般将昆虫的身体分为头、胸和腹部三部分。蝴蝶有两对翅膀、一对触角和三对足。如图4.56所示，蝴蝶飞行振翅相对缓慢，动作轻柔，运动轨迹和缓。

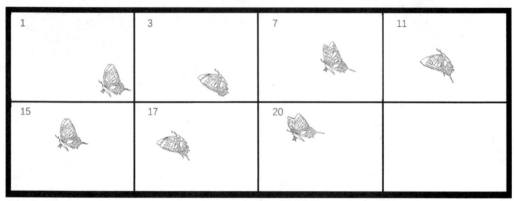

图4.56　蝴蝶飞行原画

4.8.2 蜜蜂飞行动作原画设计

生活中我们会听到蜜蜂飞行的声音，这是因为蜜蜂飞行时振翅频率非常高。为它们制作动画时主要表现其运动轨迹，一个动作循环原画张只需制作两张，如图4.57所示。相比较蝴蝶，蜜蜂的飞行轨迹会更加多变。

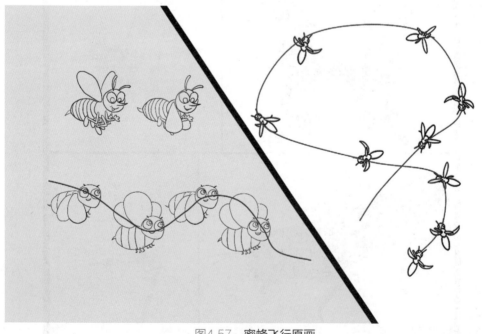

图4.57　蜜蜂飞行原画

4.8.3 蠕虫类爬行动作原画设计

蠕虫类动物的动作形态基本相同，动作特点是后面拱起的身体带给前半部分推动力，以此推动身体前行。如图4.58所示，绘制时参考波形运动，可以把它考虑成一条绳子，下面有球在向前滚动。下面以蚕的动作为例进行分析。

1	7	12	16
19	24	28	29
32	34	38	39

图4.58 蚕爬行原画

4.8.4 蜘蛛爬行动作原画设计

蜘蛛与昆虫在动作特点上完全相同，只是多了两条腿。如图4.59所示，我们将这些腿分为两组来进行对比。

图4.59 昆虫与蜘蛛腿部动作分组对比

蜘蛛爬行时，腿部依然本着成组交替前行，与昆虫不同的是，每组四条腿动作结束

后另外四条腿产生动作。如图4.60所示为蜘蛛爬行动作分析。

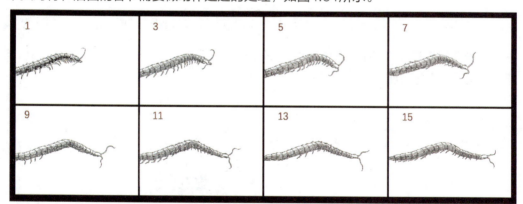

图4.60　蜘蛛爬行动作分析

4.8.5　蜈蚣爬行动作原画设计

多足动物的动作特点是以躯干作为主要的动力源泉，我们可以把蜈蚣的每一节身体单独对待，后面的各节需要做动作延迟的处理，如图4.61所示。

图4.61　蜈蚣爬行原画

第 5 章
自然现象表达与应用

- 水的动作原画设计
- 火的动作原画设计
- 风、雨、雪、雷电的动作原画设计
- 爆炸和烟尘的动作原画设计

5.1 水的动作原画设计

在动画制作中，除角色在银幕上的表演外，在背景处理上会遇到各种自然现象，这里我们从几种常见的自然现象进行分析。水为万物之源，因为它无形的特征，所以形态比较多变。下面以三种最常见的水的状态为例分析讲解设计它们动作时需要注意的方面，以便更准确地画出它的动作原画。

5.1.1 水滴

我们以一滴水落入水中来分析这个动作过程中水滴的变化。

水滴落入水中过程分析：集聚→加重→滴落→接触水面→溅起→弹出→恢复水面平静，这个过程中速度上受重力影响呈加速状态。因为水滴存在张力，所以必须到一定难以负重的程度时才会滴落下来。整个动作过程是慢速→快速→减速。集聚渐渐加重的速度比较慢，动作变化小，加动画时画的张数比较多；滴落速度快，动作变化大，画的张数应比较少；最后速度减慢，接触到水面后需要考虑弹性的因素，如图5.1所示。

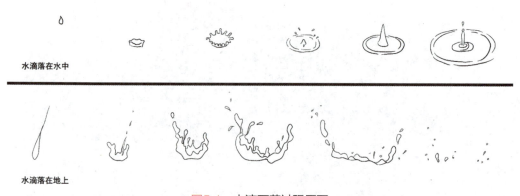

图5.1 水滴下落过程原画

迪士尼经典动画《幻想曲》是一部以动画短片的形式将交响乐带给人们心灵感受可视化的完美作品，该片充满想象力，银幕中的画面将音乐中跌宕起伏的旋律表达得淋漓尽致。如图5.2和图5.3所示为影片中第六单元贝多芬的《田园交响曲》，段落描述了希腊神话中，精灵经过一场暴雨后的场景。片中对雨滴动作的处理相当细腻，滴落在地上与滴落在精灵脸上的雨滴溅起水花时动作的差别，将触碰物的质感表达得非常明确。

图5.2 《幻想曲》中的雨滴落地

图5.3 《幻想曲》中滴在精灵脸上的雨滴

5.1.2 水花

大量的水下落接触地面或重物落水时一定会溅起水花,水花的大小和水量或物体的重量、高度等都有关系,设计这类动画时,需考虑剧本中环境的要求。水花溅起后,向四周扩散、降落。溅起时,速度加快;到高点时,速度会减慢,然后散开落下来,这时速度又会加快,如图5.4所示。

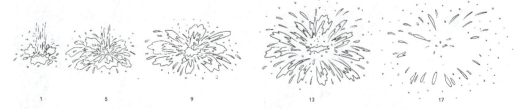

图5.4 水花溅起过程原画范例

如图5.5所示为《幻想曲》第三段落中描绘保罗·杜卡斯《魔法师的学徒》的片段，画面中角色摆臂的同时，桶中的水洒落出来，水花溅起的大小与人物动作的幅度息息相关。

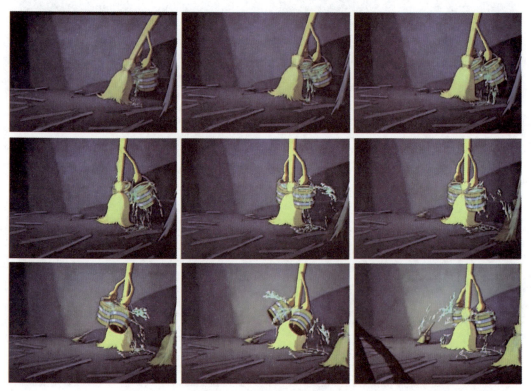

图5.5 《幻想曲》画面

5.1.3 海浪

海浪的动作大小要根据剧本要求来制作，其中风力影响显得尤为重要。我们可以把波浪想象成一块毯子卷着一个球向前推进，当球向前滚动，也就形成了海浪的视觉感受。如图5.6所示，如果需要制作连续浪花的动画，只需调整力度再给这套动作做几次循环。

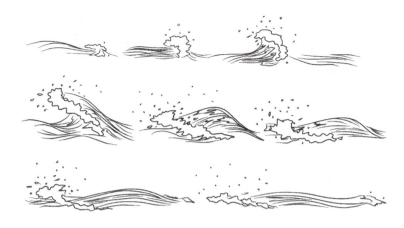

图5.6　海浪动作原画范例

如图5.7所示为《幻想曲》中描绘海浪的镜头，画面中巧妙地夸张运用海浪与岩石撞击时产生的水花净化银幕，为转场做了有效的铺垫。

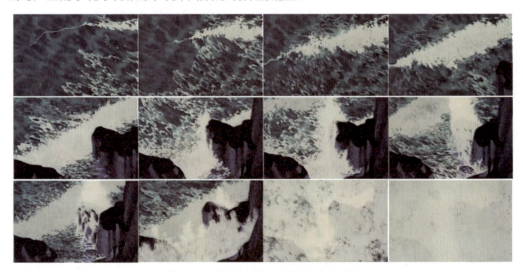

图5.7　《幻想曲》中的海浪动作设计

5.2　火的动作原画设计

火焰的动作变化很像飘动，但也是因为它无形的特性，并且自身有弹性、跳动等变异状态下的形变，它的动作状态与飘动的共同点是都有一个固定点，区别在于火焰在跳动时有与下面部分分离的现象，这点和环境风力有直接关系。下面以我们常见的小、大火焰的状态为例分析讲解设计其动作时需要注意的方面，以便更准确地画出动作原画。

5.2.1 小火

如图5.8所示，烛火在室内燃烧时，由于空气的流动会轻微上下跳动。但在强风吹动下，烛火在熄灭时的动作是有一部分火焰从底部分离出去，上升后消失，另一部分火焰则向下收缩、熄灭，最后冒烟。

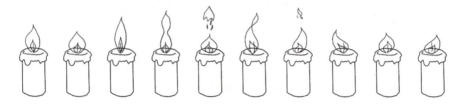

图5.8　火苗熄灭动作分析

5.2.2 大火

大一些的火焰如篝火，因为是室外场景，一般随风的方向和力度左右摆动幅度比烛火大一些，分离的部分也会随之增多，形状更加多变，而且伴有烟。如图5.9所示，值得注意的是，火源不是一点而是一个面，整个燃烧过程中火堆底部面积大小一般不变。

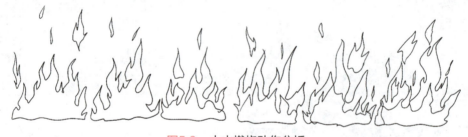

图5.9　大火燃烧动作分析

如图5.10所示，当火焰要熄灭时，上升分离的火焰比较多，火源处收缩严重，分几步渐渐熄灭。如果用水浇火，火源处火焰会变小，并伴有浓烟。

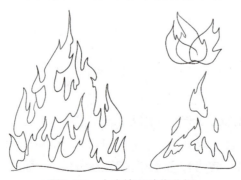

图5.10　大火熄灭动作分析

如图5.11所示为《幻想曲》第八段落中描绘穆索尔斯基作品《荒山之夜》的片段，影片中火焰的动作受魔鬼的操控，镜头中火焰形态变化与魔鬼的手势相互呼应，起到平衡动态画面的作用。

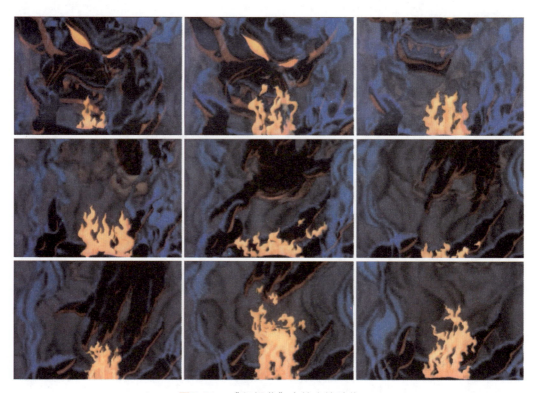

图5.11 《幻想曲》中的火焰动作

本段落在尾声时利用火焰形体不定的特点，将烈火中翩翩起舞的少女演变为魔怪的形象。如图5.12所示，这种艺术处理手法与《荒山之夜》音乐主题中所要表达的那种恐怖的气氛立刻产生了共鸣。

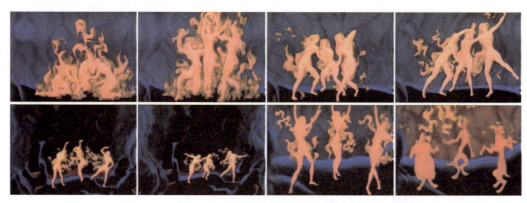

图5.12 《幻想曲》中利用火焰特点形变画面中的角色

5.3 风、雨、雪、雷电的动作原画设计

动画中我们一般用运动轨迹来描绘风吹，有时用运动线来表现，有时也会借助外物，也就是比较轻的物体随风飞舞的运动轨迹，例如羽毛、树叶、花瓣等。如图5.13所示，为了让动作看起来更有美感，虽然生活中风的运动轨迹很可能平缓，我们也会用螺旋形运动轨迹来处理它。

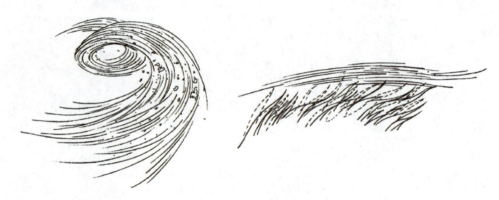

图5.13　风的表现方法

制作风的运动原画时，需要考虑以下三个重要因素。
(1) 风力度大小的变化。
(2) 借助外物表现时，注意物体迎风面上升，与之相反的一面下降。
(3) 物体在空中飞舞时，平行地面时下落速度减慢，垂直地面时下落速度加快。

用季节更替抒发情感是艺术家常用的表达方式，《幻想曲》第二段落中柴可夫斯基作品《胡桃夹子组曲》的刻画便是将自然界万物灵智化，随着音乐节奏舞出四季的自然特征。如图5.14所示，画面中描绘秋天的片段，落叶随风舞蹈，营造出缤纷梦幻的景象。

近景中狂风的表达不适合使用运动线，一般可以借助镜头中角色受狂风阻力影响的状态来表现。如图5.15所示，画面中角色身体与风力的对抗以及被吹乱的头发都是表达这一自然现象的要点。当然在远景或全景中，运动线表达法是最直接的方式，图中将运动线与人物形象结合，也能大幅度地丰富画面效果。

雨、雪的表现是背景动画中很常见的，对于雨的描绘我们一般是与环境风力结合在一起考虑。当无风的状态下，雨滴会垂直落下，雨量大小与动作速度成正比。在有风的状态下，随风力大小的改变，雨滴不但会加快速度，也会与地面成倾斜角度，角度的大小直接反映了风向。如图5.16所示，我们一般用三张同一下落角度不同的三张画交替播放来实现下雨的动作。

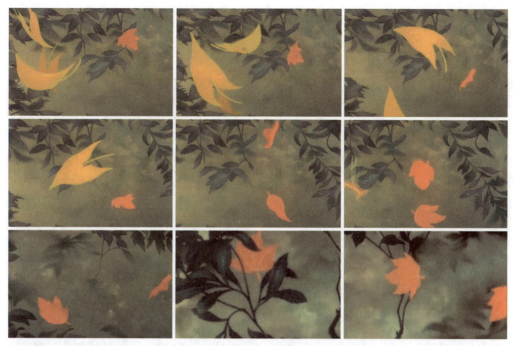

图5.14 《幻想曲》中利用外物描绘微风

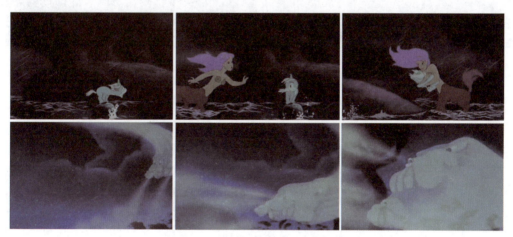

图5.15 《幻想曲》中狂风的表现

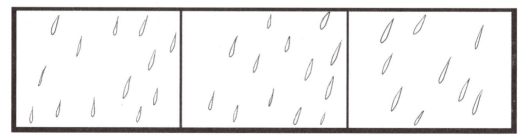

图5.16 雨的表现方法

如图5.17所示，画面选自《幻想曲》第四段落中描绘斯特拉文斯基作品《春之祭》的部分镜头，这种多层叠加、交替使用的雨水层不仅烘托了片中的场景气氛，最重要的是前景和背景动画顺序的转换，有效地明确了焦距，使观众有身临其境的感受。

图5.17　《幻想曲》中雨景的妙用

雪花因为重量比较轻，受环境风影响很大，不会像雨一样垂直下落，无风状态下沿S形轨迹飘落下来。在表现暴风雪时，风力大小和风向决定了它飞舞的速度和方向。如图5.18所示，雪的动画表现也是用不同运动轨迹的三张画来完成的。

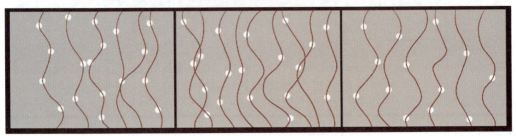

图5.18　雪的原画设计范例

全景画面中的雪景要将距离拉开，可以借助雪花近实远虚的透视原则强化空间效果。如图5.19所示，将背景与前景中的雪花尺度变化拉大，不仅强化了空间范围，也突出了视点。前景中偶尔落下的雪花，很容易让观众产生带入感，仿佛置身于画面场景之中。

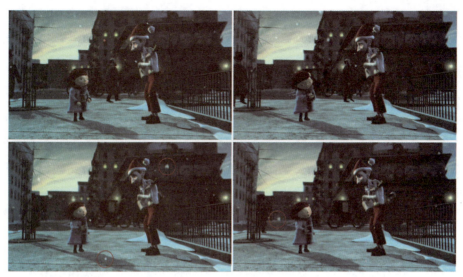

图5.19　Yes Virginia

动画中一般用两种方法表现雷电。如图5.20所示，第一种是以闪电的形变直观地表达，另一种则是借助光效从而提亮场景中物体的剪影，通过镜头快速切换带给人雷电的视觉感受，这种方式在动画制作中属于灯光特效范畴。注意，制作时需要夸张闪电亮度在景物投影上的显现和闪动的频率。

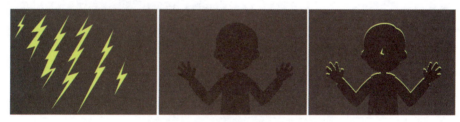

图5.20　雷电的表现方法

如图5.21所示，结合视角的变化、闪电形变的动作表现，配合高明度反差下的角色剪影，将雷神之怒与人物内心的恐惧状态进行对比，很容易使观众产生对大自然的敬畏感。

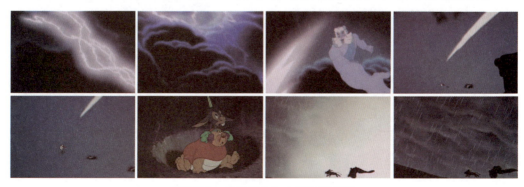

图5.21　《幻想曲》中雷电的表现

5.4 爆炸和烟尘的动作原画设计

爆炸的发生是在很短时间内完成的,迅速释放出大量能量,具有突然性并产生高温,爆炸后会腾起大量气体或烟尘,动作本身破坏性极强。

如图5.22所示,爆炸动作总体来说是一个从加速到减速的动作过程,在这个过程中速度上有三个阶段性变化。第一阶段中爆炸力冲破阻力,周围物体飞溅扩散到四周,动作极快;第二阶段腾起烟尘,这一阶段动作与之前炸开的速度相比明显减速;第三阶段腾起的烟雾慢慢消散,动作速度上更加缓慢。

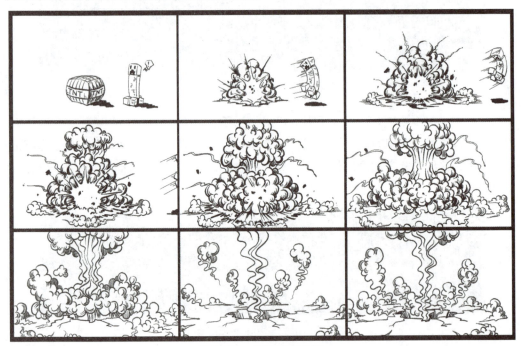

图5.22 爆炸动作分析

在表现爆炸动画时,主要有以下三个要点。

(1) 爆炸的光。

(2) 被炸飞的物体。

(3) 烟雾。

从这几个要点中不难看出,闪耀的光度,即烟雾消散的速度使整个运动节奏呈现减速度状态。

理解了爆炸的动作方式,各种形态的烟雾也就很好理解了,烟雾动作不存在爆炸的闪光和被炸飞的物体这些动作阶段。如图5.23所示,在设计时需要注意形体与速度的变化。

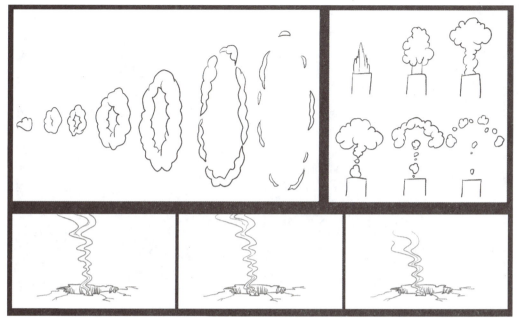

图5.23 不同形态烟的表现方法

在动画影片中,烟雾特效有时会起到明确拍摄角度和强调物体位置变化的作用。如图5.24所示为利用飞机的尾气来强调距离的变化。

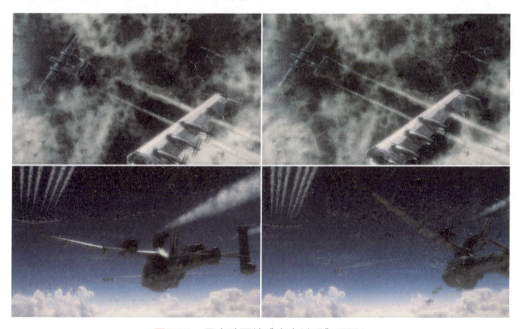

图5.24 日本动画片《空中杀手》画面1

烟雾形状的变化很多时候可以起到净化画面的作用。如图5.25所示为利用烟雾扩散性的特点进行画面转场。

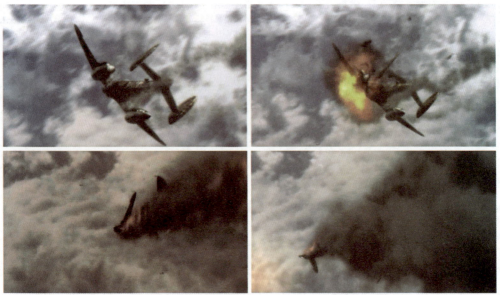

图5.25　日本动画片《空中杀手》画面2

在空旷的场景画面中，特效的合理运用能够协调画面布局。如图5.26所示，大全景描绘机群作战场景，利用烟雾强化各部分的运动轨迹，不仅清楚地交代了战斗过程，还能以烟雾轨迹协调画面，有利于丰富空战画面，使战斗看起来更加惊险刺激。

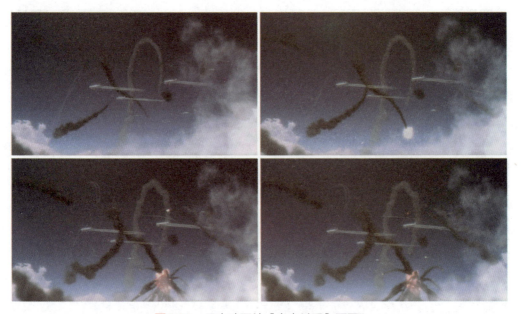

图5.26　日本动画片《空中杀手》画面3

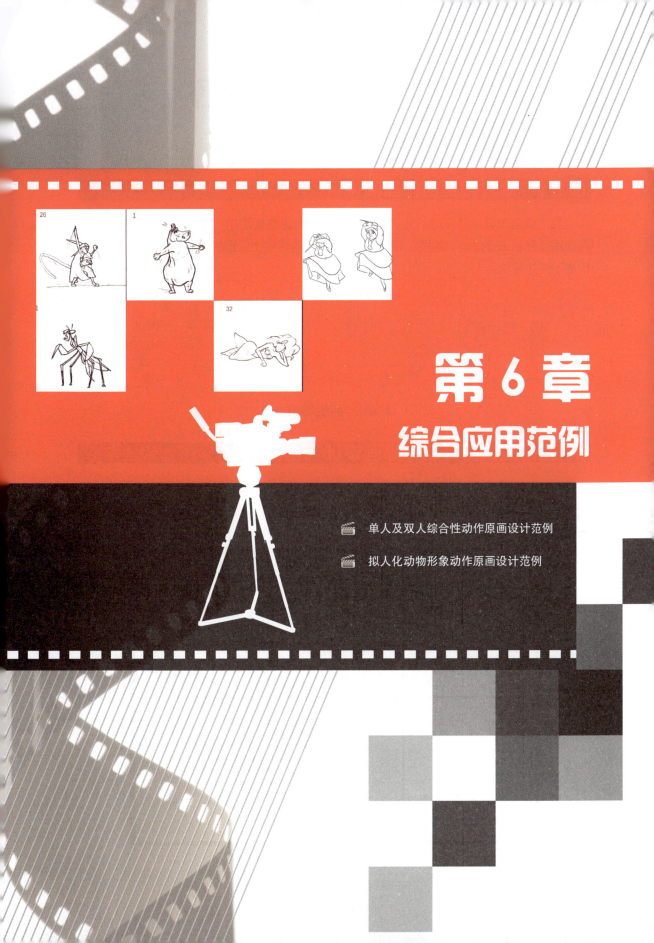

第6章
综合应用范例

- 单人及双人综合性动作原画设计范例
- 拟人化动物形象动作原画设计范例

6.1 单人及双人综合性动作原画设计范例

6.1.1 单人舞蹈动作原画设计

为人类角色设计动作时，为了能更加准确地表达整套动作，我们可以先实拍下来，再根据序列帧进行分析。如图6.1所示，先把一些需要夸张处理的部分分析标注出来，再根据不同的要求给人物动作润色。

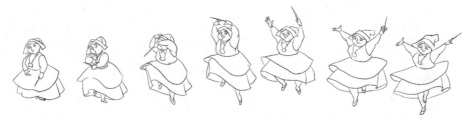

图6.1 舞蹈动作参考实拍进行再创造

6.1.2 双人打斗动作原画设计

设计打斗动作时，为了将动作张力表现出来，很多时候会采用停格和延迟动作，甚至在处理一些快速动作画面时，可以采用运动线的方式。如图6.2所示，为了强化动作，在画面7后会加入延迟动作。

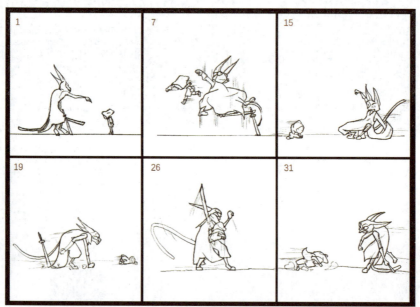

图6.2 《救世兵团》中人物打斗动作原画

6.1.3 美人鱼优雅动作原画设计

美人鱼在人们心中是一个很优雅的形象,在设计这类动作时可以更多地将美女身上的一些气质嫁接其上,但又不失作为鱼本身的运动特征。如图6.3所示,画面中角色以躯干上半部带动身体,呈S形曲线运动,手臂与头部等的动作与人一模一样。

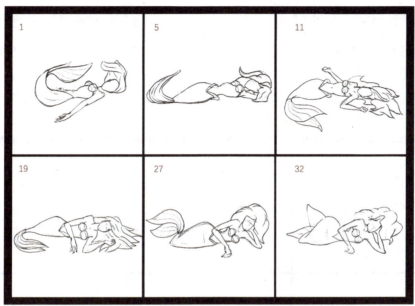

图6.3 《小美人鱼》中的侧卧美人鱼优雅甩尾动作原画

如图6.4所示,美人鱼具有半人半鱼的特征,她们游泳时手会像人蛙泳时一样向后划水,下半身做S形曲线运动,而且与鱼类不同的是可以直立于水中。

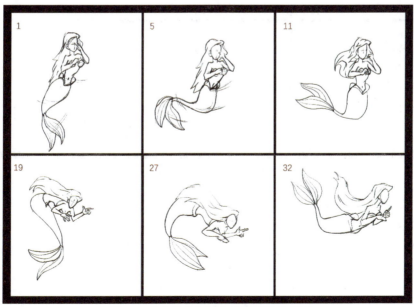

图6.4 《小美人鱼》中的游泳动作原画

6.2 拟人化动物形象动作原画设计范例

6.2.1 拟人化直立行走动物动作原画

此类设计主要抓住动物本身的一些特征，将不可能实现的，用合理的组合方式加以整合。如图6.5所示，斑马在现实中很难直立行走，但在动画中将它处理成有血有肉的人类时，这套舞蹈的动作可以参考人类舞蹈动作来完成。值得注意的是，斑马结构上与人类的区别，例如脊柱的曲度、脖子的长度、四肢的关节等。

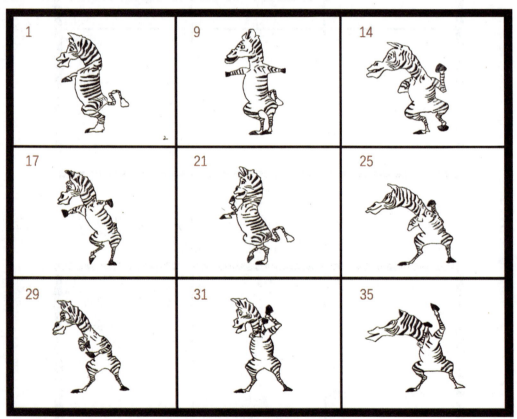

图6.5 《马达加斯加》中会跳舞的斑马

人物反串表演这一艺术表达方式，在动物角色中也经常遇到。如图6.6所示，整套动作中河马不停地抖臀，试图表现出妩媚的一面，但这一动作在它这种体型的角色表演起来充满喜感，动作中充分利用反作用力的原理将肥胖的肚子和丰满的臀部进行夸张表现，使其与我们印象中拥有这种舞姿的性感美女形成巨大反差，从而达到滑稽的表演效果。

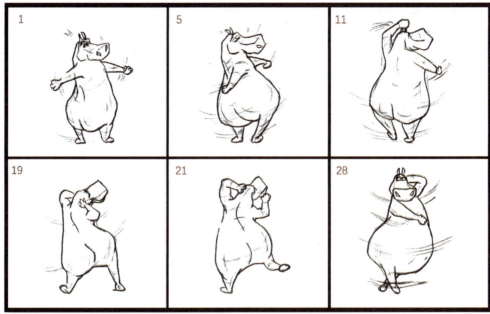

图6.6　《马达加斯加》中跳舞的河马

同一角色不同的动作，我们描绘的重点也随之改变。如图6.7所示，画面中河马笨重的身体在弹跳时，可以把它考虑成一个大皮球，在弹起和落地挤压时进行了夸张。在这里加入了一张拉长到不合常理的中间画，显然能更好地表现弹性效果，强调弹起的速度。当然前面一张落地压缩的原画张，需要更加夸张地做到下压，才能与后面的拉伸张形成强烈对比，将弹性爆发力的特性表达出来。

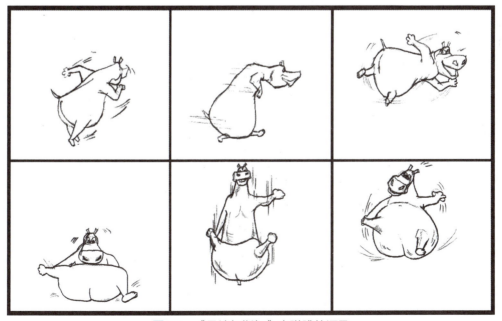

图6.7　《马达加斯加》中弹跳的河马

拟人化禽类动物形象不仅在动作方面需要模拟人类，在骨骼上也需要做进一步调整。如图6.8所示，当角色的翅膀被赋予人类手臂的功能时，内在骨骼需要进行改变，人类尺骨和桡骨非常灵活，前臂与肩关节在动作影响下可以将手部翻转。这一点禽类动物是无法做到的，因此在进行动作设计时，翅膀的动作刻画是难点。

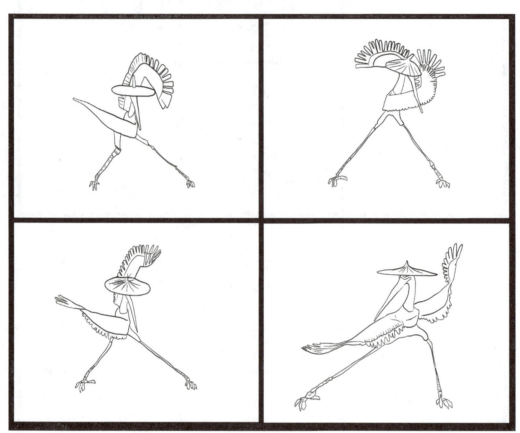

图6.8　《功夫熊猫》画面1

6.2.2　拟人化昆虫及爬行动物动作原画

将昆虫类动物拟人化，需要将它的足按照人类上肢和下肢功能性划分为两类，其中两足为手，四足为腿。如图6.9所示，螳螂侠的肢体设计上强化了人类四肢的作用，使其更加生动。在起跳的预备动作上融入了我们进行跳跃时预备动作中的特征。

如图6.10所示，为了能让蛇的形象与武者联系起来，这里加入了跳起时的翻转动作，这一点在现实生活中，爬行动物是不可能实现的。甚至在后面的动作设计中为其加入人的腰部发力的动作特征，正是这种刚柔并济的运动方式，才能使角色既不失去蛇的特征，又为其增添了习武之人的气质。

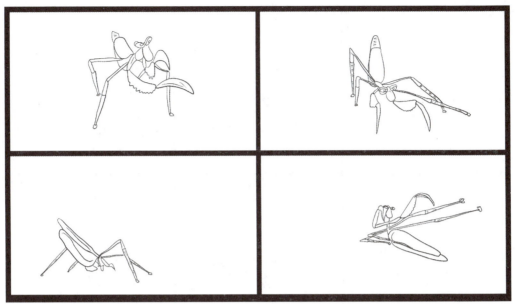

图6.9 《功夫熊猫》画面2

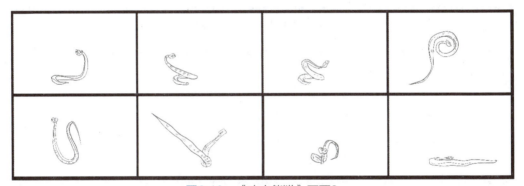

图6.10 《功夫熊猫》画面3

6.2.3 拟人化动物表情动作原画

因为是拟人化设计，角色需要有像人一样的双手，所以我们一般会让它前半部分身体直立，这样更容易模拟人的一些动作，如果是行走动作，更多地应该考虑多个足动作的顺序。如图6.11所示，在表情刻画上效仿人类通过脸部肌肉收缩和拉伸形成变化，使其具有丰富的情感。值得注意的是，触角的处理可以看作人的眉毛，通过改变方向性来强化情绪。

通过加入特定人群的表情设计来塑造动物角色性格是动物拟人化的常用方式。如图6.12所示，将老人的形象特征移植到角色身上，一方面能表达此角色寿命极长的特点，另一方面在动作速度上也有共同点。这样的设计很容易让观众联想到年迈的智者。

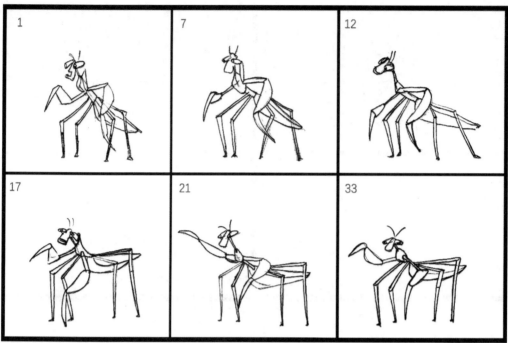

图6.11 《功夫熊猫》中的螳螂侠表情动作原画

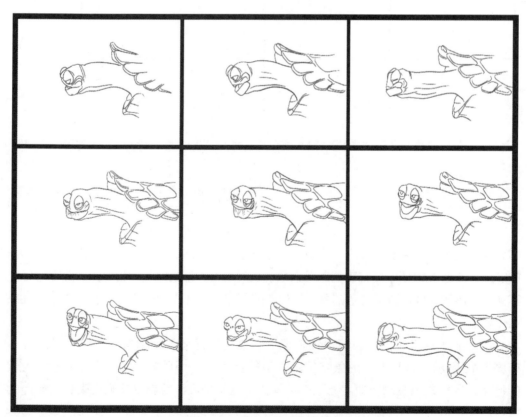

图6.12 《功夫熊猫》画面4

眼睛的表现在人物表情塑造上有重要的作用，如图6.13所示。为了让角色富有人的情感，眼神的刻画模拟现实中人类的喜怒哀乐并加以夸张，加上眉弓的动作变化，将其各种情绪表达得生动、鲜活。

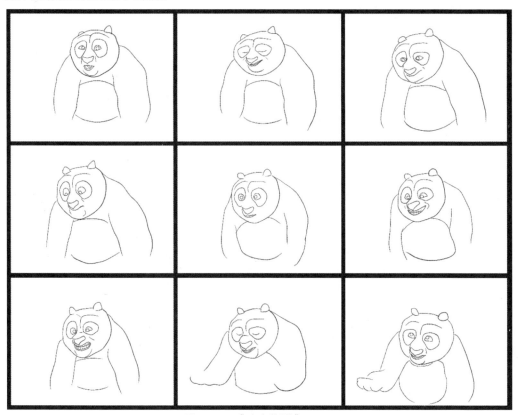

图6.13 《功夫熊猫》画面5

考试题库

一、单项选择题：在每小题的备选答案中选出一个正确答案，并将正确答案的代码填在题干上的括号内。

1. 当把逐帧拍摄的图片连续快速播放的时候，由于(　　)的影响，我们眼前看到的画面便成了活动影像，也就是我们所说的动画。

　　A. 视觉残像原理　　　　　　B. 抖动
　　C. 画面　　　　　　　　　　D. 观众心理

2. 1914年，美国人温瑟·麦凯创作了动画片(　　)，片中每一帧上的内容都要重复地画，全片动画张数超过了5000张。

　　A.《一张滑稽面孔下的幽默姿态》
　　B.《幻想曲》
　　C.《汽船威利号》
　　D.《恐龙葛蒂》

3. (　　)的出现取代了曾经的动画纸，结合"多层摄影法"，实现了分层制作动画。

　　A. 照相机　　　　　　　　　B. 赛璐珞胶片
　　C. 团队合作的制作模式　　　D. 定位尺

4. 在动画制作过程中，先由原画师完成动作原画，也就是(　　)，然后再根据这些原画补全动画。

　　A. 故事板　　　　　　　　　B. 背景
　　C. 关键帧　　　　　　　　　D. 人物形象设计

5. 下列哪部动画片是根据敦煌壁画改编的?()
 A.《大闹天宫》 B.《哪吒闹海》
 C.《九色鹿》 D.《三个和尚》

6. ()是原画设计参考的最主要依据。
 A. 分镜设计稿 B. 剧本
 C. 场景设计稿 D. 人物形象设计

7. 制作一拍二动画时,填写摄影表每()格,图像相同。
 A. 1 B. 2
 C. 3 D. 5

8. 景别的划分通常以()为标准。
 A. 画面复杂程度 B. 人在镜头中所占比例
 C. 镜头时长 D. 细化程度

9. 以人物为主体的动画循环不应超过()次,否则容易产生视觉记忆。
 A. 1 B. 2
 C. 3 D. 5

10. 动画之间的距离如果超过(),画面就会出现闪跳现象,令观众在视觉上感觉不舒服,所以在设计两张原画时,中间加动画的距离不超过()。
 A. 1cm 0.5cm B. 3cm 1cm
 C. 5cm 2cm D. 2cm 1cm

11. 制作一拍三动画时,填写摄影表每()格,图像相同。
 A. 1 B. 2
 C. 3 D. 5

12. 在进行人物口型设计时,一般用()这几种常见类型。
 A. A B C B. A B C D E F
 C. A B C D D. A B C D E

13. 行驶中的汽车突然刹车,产生形变的原因是()。
 A. 弹性 B. 曲线运动
 C. 惯性 D. S形曲线运动

14. 制作一拍一行走动画，以常规速度行进，一个跨步需要画()张。
 A. 24 B. 12
 C. 6 D. 13

15. 漩涡的运动轨迹是()。
 A. 螺旋形运动曲线 B. 抛物线
 C. 波形运动曲线 D. S形运动曲线

16. 人物表情变化主要原因取决于肌肉的()。
 A. 扩大与缩小 B. 扭曲
 C. 弹性与重力 D. 挤压和拉伸

17. 趾形动物行走时，后肢动作相当于人类()行走。
 A. 穿拖鞋 B. 踮脚尖
 C. 穿厚底鞋 D. 穿轮滑鞋

18. 昆虫爬行时，左右两边以()成组，交替换步，向前爬行。
 A. 三角形 B. 四边形
 C. 菱形 D. 梯形

19. 当人物形象是以火焰形态呈现时，那么我们应该基于()的运动规律来设计动作原画。
 A. 火苗 B. 大火
 C. 人 D. 火海

20. 写实人物中成人一般有()个头高。
 A. 4~5 B. 7~8
 C. 9~10 D. 11~12

21. 人物面部骨骼中，()对面部特征和表情影响最大。
 A. 面颅 B. 颌骨
 C. 颧骨 D. 颅骨

22. 迎风飘舞的旗帜，我们以（　　）的特征，考虑其动作。
 A. S形运动　　　　　　　　B. 惯性
 C. 弧形运动　　　　　　　　D. 波形运动

23. 制作女性人物形象行走动作原画时，身体处于低位时，胸部（　　）；身体处于高位时，胸部（　　）。
 A. 呈向上趋势　呈向上趋势　　B. 呈向下趋势　呈向下趋势
 C. 呈向上趋势　呈向下趋势　　D. 呈向下趋势　呈向上趋势

24. 一个铅球从投出至落地过程中，动作节奏为（　　）。
 A. 加速——减速——加速　　　B. 减速——加速——减速
 C. 加速——减速　　　　　　　D. 减速——加速

25. 原画制作最重要的是把握住（　　）。
 A. 动作节奏和极端动作张　　　B. 中间张
 C. 动作起始张　　　　　　　　D. 动作结束张

26. 按照行走方式进行分类，熊属于（　　）。
 A. 恒温动物　　　　　　　　　B. 陆地猛兽
 C. 拓行动物　　　　　　　　　D. 趾行动物

27. 制作下雨的动画，需要（　　）张。
 A. 3　　　　　　　　　　　　B. 2
 C. 5　　　　　　　　　　　　D. 4

28. 蛇的游走动作，按照动作曲线分类，属于（　　）。
 A. 弧形曲线运动　　　　　　　B. 螺旋形曲线运动
 C. 蛇形运动　　　　　　　　　D. S形曲线运动

29. 水滴下落过程经历哪几个动作阶段？（　　）
 A. 聚集——加重——滴落——接触地面——溅起——消散
 B. 加重——滴落——接触地面——溅起——消散
 C. 聚集——加重——滴落——接触地面——溅起
 D. 聚集——加重——滴落——接触地面——消散

30. 借助外物表现风时，注意物体迎风面(　　)，与之相反的一面(　　)。
 A. 下降　　更低　　　　　　B. 上升　　下降
 C. 上升　　更高　　　　　　D. 下降　　上升

二、多项选择题：在每小题的备选答案中选出两个或两个以上正确答案，并将正确答案的代码填在题干上的括号内。

1. "原画"是指动画里的一套动作中，能够(　　)，甚至是镜头运动方式的节点性画面，也就是我们常说的"关键帧"。
 A. 决定动作幅度　　　　　　B. 改变动作趋势、节奏
 C. 吸引观众注意力　　　　　D. 循环播放

2. 下列哪些软件常用来制作二维动画？(　　)
 A. Photoshop　　　　　　　B. TVPaint Animation
 C. Maya　　　　　　　　　D. Sai

3. 以下哪些是传统手绘动画工具？(　　)
 A. 透台　　　　　　　　　　B. 定位尺
 C. 动画纸　　　　　　　　　D. 赛璐珞片

4. 以下哪些是常见的曲线运动？(　　)
 A. 弧形运动曲线　　　　　　B. 波形运动曲线
 C. 螺旋形运动曲线　　　　　D. S形运动曲线

5. 动画中最常见的是哪几个力？(　　)
 A. 作用力　　　　　　　　　B. 弹力
 C. 摩擦力　　　　　　　　　D. 重力

6. 在动画中，要想表达合理的空间透视效果，一定要遵循(　　)的原则。
 A. 近实远虚　　　　　　　　B. 近大远小
 C. 近快远慢　　　　　　　　D. 散点透视

7. 衣物在运动过程中造成的(　　)等都是为表现动态及结构服务的。
 A. 拉抻　　　　　　　　　　B. 挤压
 C. 垂挂　　　　　　　　　　D. 堆积

8. 在一拍二动画中人物行走时，身体的位移和跨步大小直接导致了速度的变化，对绘制张数的影响也是决定性的。我们根据人物形象的动作特点需要合理设定张数：

正常行军步一循环(1秒大约2步)——(　　　)格

悠闲地散步一循环(动作稍慢)——(　　　)格

非常疲惫地走一循环(动作缓慢)——(　　　)格

A. 13　　　　　　　　　　B. 17
C. 12　　　　　　　　　　D. 21

9. 下列哪些属于弧形曲线运动？(　　　)
 A. 抛物线性运动　　　　　B. 波形运动
 C. 钟摆运动　　　　　　　D. S形运动曲线

10. 根据动物行走时不同的着地方式将它们进行分类，可以分为(　　　)。
 A. 哺乳动物　　　　　　　B. 拓行动物
 C. 趾行动物　　　　　　　D. 蹄行动物

11. 以下哪种动物具有反向关节？(　　　)
 A. 蹄行动物　　　　　　　B. 拓行动物
 C. 趾行动物　　　　　　　D. 哺乳动物

12. 在早期动画片中并没有实现分层绘制的方法，而是在纸上将(　　　)和人物、(　　　)和不动层一起来绘制的。
 A. 背景　　　　　　　　　B. 动作
 C. 动层　　　　　　　　　D. 场景

13. "原画"是指动画里面一套动作中，(　　　)的画面。
 A. 能够决定动作幅度　　　B. 改变动作趋势
 C. 改变动作节奏　　　　　D. 改变镜头运动方式

14. 动画中期制作中包括(　　　)。
 A. 设计稿　　　　　　　　B. 原画
 C. 修型　　　　　　　　　D. 动画

15. 市场上最常见的两种规格框比例为(　　　)。
 A. 4∶3　　　　　　　　　B. 2∶1
 C. 16∶9　　　　　　　　D. 1080×720

16. 以下哪些作品是严格遵循黄金分割法进行创作的?（　　）
 A.《向日葵》　　　　　　　　B.《最后的晚餐》
 C.《蒙娜丽莎》　　　　　　　D.《维特鲁威人》

17. 实拍影片与手绘动画不同，在绘制时我们不单(　　)进行夸张，在运动时产生的(　　)、(　　)等也会进行夸张，以达到戏剧性的表演效果。(　　)
 A. 动作节奏上　　　　　　　B. 形变
 C. 动作幅度　　　　　　　　D. 镜头位置

18. 原画中对线条的要求有哪些?（　　）
 A. 线条干净，不同位置刻画需要有粗细变化
 B. 明确且有力度
 C. 特殊部分用彩铅笔进行标注
 D. 不能出现黑色填充

19. 对弹性运动表达正确的是(　　)。
 A. 动作设计中最主要的表达内容之一
 B. 弹性大小与外界作用力大小有关
 C. 缺乏弹性夸张的动作，会显得力度欠佳
 D. 根据各自的属性不同，形变的大小不一

20. 设计奔跑动作时需要注意(　　)。
 A. 奔跑动作会有腾空张
 B. 为了配合速度，身体重心前倾较走路加大
 C. 奔跑时比走路整体运动曲线要大
 D. 奔跑一般手会握住双拳，摆臂幅度增大

21. 掌握动作时间与节奏的三要素是(　　)。
 A. 动作　　　　　　　　　　B. 距离
 C. 时间　　　　　　　　　　D. 张数

22. 关于预备动作的理解，表达正确的是(　　)。
 A. 恰当的预备动作可以提升整套动作的戏剧性效果
 B. 预备动作的时长可以影响主要动作的速度
 C. 预备动作可以强调主要动作，可以使观众对接下来要发生的动作产生心理铺垫
 D. 预备动作的幅度大小、时长与主体动作的力度、速度呈正比

23. 关于缓冲动作的理解，表达正确的是(　　　)。
 A. 缓冲动作大小，与主体动作力度呈反比
 B. 缓冲动作大小，与主体动作力度呈正比
 C. 缓冲动作大小，与主体动作速度呈正比
 D. 缓冲动作大小，与主体动作速度呈反比

24. 在动画中，附属物的跟随动作取决于(　　　)。
 A. 角色的动作 B. 附属物自身的重量与柔韧度
 C. 空气的阻力 D. 主体物的运动速度

25. 以下关于动画创作中分层的叙述，哪些是正确的？(　　　)
 A. 提高工作效率 B. 分层越多越好
 C. 不是分层越多就越好 D. 降低工作效率

26. 以下哪些关于鹅的动作特征描述是正确的？(　　　)
 A. 划水时，双脚交替运动
 B. 行走时，身体左右摆动的部分主要集中在臀部
 C. 水中脚逆水流划时，为保证有更大推动力，它会将脚蹼打开呈扇形
 D. 游动时，脚向前收回时，为了减少阻力，脚蹼会收缩在一起

27. 以下叙述中，哪些是对鸡的行走动作特点的描述？(　　　)
 A. 抬起一只爪迈步时，身体有一个向后收缩的动作
 B. 跳跃前行
 C. 落地时鸡头探出伸长
 D. 鸡爪在抬起时，自然下悬，落地时各趾张开

28. 纺锤形鱼是靠(　　　)来平衡身体的。
 A. 尾鳍 B. 背鳍
 C. 臀鳍 D. 腹鳍

29. 关于蜥蜴动作描述正确的有(　　　)。
 A. 运动中身体呈S形曲线运动
 B. 既有蛇的运动特征，又具备四足动物前后肢交替前行的方式
 C. 后肢有力，能急速奔跑
 D. 体型较小的蜥蜴在改变行动路线时，动作迅速

30. 关于蜈蚣爬行动作，以下叙述正确的是()。
 A. 和蠕虫动作特点相同
 B. 以躯干作为主要的动力源泉
 C. 设计动作时，我们可以把每一节身体单独对待
 D. 需要做动作延迟的处理

三、填空题

1. 在动画设计中，间距越大，动作速度就_____；间距越小，动作速度就_____。

2. 人在行进时总是一腿支撑，另一腿提起胯部。在这一过程中，_____是不停转换的。

3. 在动画设计中，张数的设定是通过_____计算出来的。

4. 如物体一端被固定住，其末端的动作幅度较大。在这种情况下，一般以_____原理来表现动作。

5. 制作蝴蝶或蜜蜂飞行动画，首先需要将_____绘制出来。

6. 在设计人物表情动作时，无论面部表情变化如何夸张，_____的形状是不随之变化的。

7. 动画中四大基本表现要素是_____、_____、_____、_____。

8. 原画设计作为动画专业必修课，其设计原理囊括了_____、_____、_____、_____等多门学科，是一门建立在理论基础之上，将技术与艺术相互整合而成的综合性课程。

9. 原画师在进行艺术创作时，不仅要考虑到导演对_____的要求，又要兼顾_____，以最有效的画面表达来呈现每个镜头中的被摄主体。

10. 1906年，美国人布莱克顿制作出一部接近现代动画概念的实验影片，片名叫_____。

11. 赛璐珞片的应用，实现了多层相叠加进行拍摄。这种技术不仅有效提高了_____，而且大大改善了_____。

12. _____是原画、背景等后续工作人员工作内容的参考依据。

13. 设计稿中需要明确镜头数量及_____方式，单个镜头的_____、_____，角色的动作要求以及角色与_____之间的关系等各方面信息。

14. 在填写摄影表的时候，层栏目中一格代表_____张画，停格的张数用_____来表示。

15. 传统纸上动画中，在纸张的选择上要满足良好的_____，这样可以在绘制时利用透台对每一张进行参照比对，保证各张之间的运动关系准确。

16. 一般在绘制原画时，暗面多用_____色彩铅笔，特殊光效可以用红色或黄色标出。

17. 抛物线运动是由_____和_____这两个力形成的运动轨迹。

18. 在行走过程中，人物小臂的摆动幅度比大臂要_____。

19. 按照行走方式来区分，大象属于_____动物。

20. 设计打斗动作时，为了将动作张力表现出来，很多时候会采用_____和_____，甚至在处理一些快速动作画面的时候，可以利用_____来表现速度感强的部分。

四、名词解释题

1. 原画

2. 多层摄影法

3. 弹力

4. 惯性

5. 画面停格

6. 轨目

7. 中割

8. 安全框

9. 全景

10. 近景

五、简答题

1. 简述"视觉残留"原理。

2. 简述烛火熄灭的形态变化过程。

3. 简述不同的眉毛动作设计带给观众的不同感受。

4. 简述"多层摄影法"原理。

5. 简述如何找到原画的正确位置。

6. 简述缓冲动作与主体动作的关系。

7. 简述预备动作的作用。

8. 以一拍一动画为例，说明如何合理计算张数。

9. 简述原画师的职责以及需要具备的专业素质条件。

10. 简述原画创作流程。

六、论述题

1. 请论述动画原画与插画的区别。

2. 请论述原画的表现方式及对影片的影响。

3. 请论述原画设计时为什么要给一些动作加上预备动作?

4. 请论述是否原画张数越多,影片中动作质量越高?

5. 请论述原画设计中把握动作节奏的重要意义。

七、操作题

1. 结合透视知识设计出小女孩背面透视跑远动作原画。

2. 设计场景：大雨中，一只疲惫、沮丧的小猪走在泥泞的乡间小路上。(拟人)

3. 分析我国经典动画片《大闹天宫》中孙悟空的性格及动作特征，为其创作一套由悲转喜的表情变化原画。

4. 制作一组丹顶鹤侧面行走的动作原画。

5. 制作一组波涛汹涌的海浪动作原画。